L'Œil du Cyclone

暴風之眼

Commissaires de l'exposition

Iris Shu-Ping Huang, Patrick J. Gyger, Eli Commins

Sommaire 目次

Préface 序文

PRÉFACE DU DIRECTEUR DU MUSÉE NATIONAL DES BEAUX-ARTS DE TAÏWAN

國立臺灣美術館館長序文

Créé en 1988, le Musée National des Beaux-Arts est aujourd'hui le seul musée national d'arts à Taïwan. Il accueille une riche collection d'art moderne et contemporain provenant de Taïwan et d'Asie, et organise de nombreuses expositions de renommée internationale comme l'International Biennial Print, la Biennale de Taïwan ou encore la Biennale d'Arts Asiatique. La présente coopération avec le Lieu Unique de Nantes est née en 2018, lors d'une visite du directeur de l'époque, Patrick J. Gyger, à la Biennale. Curieux de la grande diversité des arts contemporains Taïwanais, il a été particulièrement impressionné par l'installation urbaine géante de Chang Li-Ren, *Battle City*. Cette visite a marqué le début de nombreux échanges dont l'aboutissement est cette exposition, conçue dans une belle collaboration.

Sous le commissariat d'Eli Commins (directeur du lieu unique), de son prédécesseur Patrick J. Gyger (directeur du lieu unique jusqu'en 2020) et d'Iris Shu-Ping Huang (conservatrice en chef du Musée National des Beaux-Arts de Taïwan), l'exposition présente les œuvres de sept artistes qui évoquent les différentes facettes de la vie quotidienne et de l'art contemporain de Taïwan, île à la grande richesse culturelle. Située dans une zone calme autour de laquelle se déchaînent les éléments, Taïwan occupe une place géostratégique importante : au milieu des tempêtes où se déchirent les puissances de notre monde. En allant de l'avant malgré cet environnement instable, Taïwan s'est ouvert de nouveaux horizons artistiques, à la fois plus diversifiés et plus ouverts sur son Histoire, déconstruisant et reconstruisant celle-ci tout en se confrontant aux défis qu'annonce cette nouvelle époque.

Les artistes de cette exposition sont tous nés à Taïwan après la guerre civile qui a opposé les nationalistes et les communistes. Ils mélangent traditions et idées avant-gardistes en une juxtaposition particulièrement intéressante, par exemple dans les peintures de paysages Shanshui revisités de Yao Jui-Chung. Wang Lien-Cheng, lui, travaille sur les mécanismes de l'enseignement des sciences humaines : ses assemblages de dispositifs mécaniques et technologiques sont des métaphores des défis du développement de l'intelligence artificielle. Yuan Goang-Ming, Chang Li-Ren et Huang Hai-Hsin ont tous trois une approche créative basée sur un langage à la fois satirique et poétique : leurs créations de paysages et de décors d'un quotidien au cœur de la

tempête ouvrent une réflexion sur la culture artistique de Taïwan.

L'exposition présente également les installations vidéos et audios, faites de récits entrecroisés inspirés de plusieurs cultures de l'artiste résidant en Angleterre, Yu-Chen Wang. Nous y retrouvons aussi les contes futuristes captivants de Su Hui-Yu. Toutes ces œuvres explorent la relation changeante entre l'individu et le collectif, le passé et l'avenir. La grande diversité présente dans cette exposition montre comment, dans un quotidien de crise, l'humanité fait face aux changements drastiques de son environnement, aux multiples troubles politiques, aux flux d'informations pas toujours fiables. Les humains trouveront-ils une forme de rédemption par la technologie, ou cette dernière, couplée aux techniques de l'information, finira-t-elle par effacer le caractère unique et la valeur même de l'existence humaine ? Île de haute technologie, Taïwan est au centre de tensions générées par son histoire et son avenir. De cette période angoissante d'équilibre extrême sont nées de nouvelles formes artistiques, à la fois novatrices et captivantes, et surtout porteuses d'une réflexion sur la vie. Nous espérons que le public de Nantes et de l'Europe appréciera ces visions venues de Taïwan.

國立臺灣美術館成立於 1988 年，是臺灣島內唯一一座國家級美術館，擁有豐富的臺灣及亞洲現當代藝術收藏，並辦理多項國際性展覽如國際版畫雙年展、臺灣美術雙年展及亞洲藝術雙年展。本次與南特當代藝術中心（Le Lieu Unique）的合作起源於 Patrick J. Gyger 總監於 LU 任內曾造訪臺灣美術雙年展，對於臺灣當代藝術的多元發展面貌印象深刻，也對於藝術家張立人當時展出的〈戰鬥之城〉巨型模型裝置充滿好奇，於是在雙方進一步的想法交流下，促成了本次「暴風之眼」（L'ŒIL DU CYCLONE）於南特的合作與展出。

「暴風之眼」一展由 LU 前後任藝術總監 Patrick J. Gyger 和 Eli Commins 共同組織籌備並與國立臺灣美術館策展人黃舒屏（Iris Shu Ping Huang）合作策畫，透過聚焦七組藝術家及其呼應展題的精彩作品，呈現臺灣這個位於太平洋島鏈充滿文化多樣性的島嶼日常及其當代藝術面貌。如同展題所諭示的，臺灣位處暴風之眼，是在風暴環繞下的平靜地帶，她不僅是亞太地區極為關鍵的地緣戰略地位，也處於全球高度敏感的權力風暴核心，而臺灣在危機四伏環境下所保持的積極態度，打開了一種充滿挑戰性的藝術視野，多元且開放地對於自我的文化歷史進行解構和再創造，同時正面迎對未來衝擊下的新日常。

本次展出的臺灣藝術家屬於國共戰爭以後出生的世代，其創作風格同時展現出傳統和前衛精神的融合和有趣的矛盾張力，例如姚

瑞中極具個人風格的新山水風景畫，王連晟以亞洲人文教育體系為思考點，結合科技演化的機械裝置隱喻未來充滿挑戰性的人工智慧發展；袁廣鳴、張立人和黃海欣的創作則是以諷刺兼具詩意語言的創作手法，針對暴風中心下日常景觀展開對於臺灣藝術文化之創作與探討。此次展覽也包括王郁媜多元豐富且極具跨域想像敘事的裝置作品，以及蘇匯宇充滿未來寓言和影像魅力的作品。這些創作探索個體與集體、過去與未來的變動關係。透過本次展覽多樣性的作品展示，呈現在此危機環繞於日常生活細節的全球時空裡，人類如何面對環境生態的劇烈變動、政治風暴的包圍和影響、資訊真偽的焦慮，人類仰賴科技的救贖，抑或科技和媒體技術的生產已經抹滅人性存在的獨特性與價值。臺灣是一座充滿歷史與未來張力的高科技島嶼，夾雜在極端的平衡裡，面臨衝突和憂慮不安的處境，卻也誕生出興味十足且深具生活省思的精彩藝術樣貌，期待南特及歐洲各地的觀眾可以欣賞並喜愛這次的展覽。

LIAO Jen-I
Directeur du Musée National des Beaux-Arts de Taïwan

廖仁義
國立臺灣美術館館長

PRÉFACE DU DIRECTEUR DU LIEU UNIQUE
南特當代藝術中心總監序文

Avec L'Œil du Cyclone, le Lieu Unique accueille sept artistes de la scène contemporaine taïwanaise, proposés par Iris Huang, curatrice du département des expositions du National Taiwan Museum of Fine Arts. Le présent catalogue rend compte de cette exposition présentée à Nantes entre le 7 octobre 2022 et le 8 janvier 2023, réalisée en dialogue avec Patrick J. Gyger.

Au-delà de la singularité propre à chacune des pièces, le titre de l'exposition désigne un motif commun : une zone de calme au milieu de la tempête, une catastrophe susceptible de survenir à tout moment, et la manière dont cet imaginaire de la crise traverse la création artistique taïwanaise aujourd'hui. Pays soumis à trois risques majeurs - typhons, tremblements de terre, menaces d'invasion par la Chine - Taïwan est aussi présenté, depuis les années 1990, comme le laboratoire d'une société asiatique ouverte et démocratique, avec tout ce que cela peut supposer de conflits et de paradoxes.

L'Œil du Cyclone reflète et explore la complexité de cette transition à travers des langages multiples, depuis l'ironie à l'égard des discours sécuritaires, jusqu'à des images de fêtes ou à des regards plus réflexifs, en écho à la richesse culturelle et aux tensions de la société taïwanaise.

Cette exposition et ce catalogue produisent ainsi un instantané de la création taïwanaise contemporaine dans un contexte hautement incertain, marqué par la crise du COVID et par la guerre en Ukraine, qui interroge la position de Taïwan sur l'échiquier international. A une toute autre échelle, celle d'un projet de coopération culturelle internationale tel que cet Œil du Cyclone, nous avons pu constater à quel point l'impossibilité de voyager bouleversait nos habitudes de travail et modifiait les conditions de la rencontre entre acteurs de différents continents. C'est ce qui donne tout son sens au présent ouvrage, comme trace, et comme point de référence pour de futurs travaux, puisque Le Lieu Unique continuera à l'avenir à recevoir et exposer des artistes d'autres continents, dont la vision est constitutive des cultures contemporaines telles que nous les envisageons.

法國南特當代藝術中心 (Lieu Unique) 藉著「暴風之眼」展覽，向國立臺灣美術館策展人黃舒屏推介的七位臺灣當代藝術家敞開大門。本畫冊將深入介紹這項與 Patrick J. Gyger 共同策劃、於 2022 年 10 月 7 日至 2023 年 1 月 8 日在南特舉行的特展。

展出的作品各有特色，而展覽標題透過「颱風眼」的意象指出其共同主題：在這個處於暴風中心的平靜區域中，隨時可能發生突如其來的災難，這樣的危機意識如何影響當今臺灣藝術家的創作與想像？生活在颱風、地震、中國入侵三大風險威脅下的臺灣，同時也是 1990 年代以來在亞洲實現民主開放社會的實驗場，隨之而來的各種衝突與矛盾在所難免。

「暴風之眼」以豐富的藝術語彙反映並探討臺灣的社會轉型，既有對炒作「安全」議題政治伎倆的嘲諷，也有呈現歡欣節慶氣氛的畫面，或者充滿哲意的沈思，與臺灣社會的多元文化與緊張感相呼應。在世局飄搖不定的當下，疫情危機與俄烏戰爭仍未平息，後者更令世人重新審視臺灣在大國博弈中的地位，本展覽與畫冊適時為臺灣當代藝術現貌留下一幀快照。在另一方面，「暴風之眼」這樣的國際文化合作計畫也顯示出疫情下的國際旅遊限制如何徹底改變我們的工作習慣，迫使分處兩洲的工作人員在與以往截然不同的條件下「見面」及合作。此背景凸顯了這本專輯的意義，它不僅為展覽留下痕跡與紀錄，對我們將來的工作更具有參考價值。因為我們的國際合作方興未艾，南特當代藝術中心將繼續展出全球各洲的藝術創作，從不同的視角呈現我們珍視的當代文化多元樣貌。

Eli Commins
Directeur du Lieu Unique
Juillet 2022

南特當代藝術中心總監
2022 年 7 月

AU CŒUR DE LA TEMPÊTE,
EN PHASE AVEC LE SIÈCLE

« C'est seulement quand l'oubli s'entremêle avec la mémoire que les souvenirs méritent de devenir des histoires. »

– Wu Ming-Yi, Le magicien sur la passerelle

Lors de mes brefs passages à Taïwan, c'est l'impression d'un rapport particulier au temps qui m'a le plus marqué, et que j'ai tenté de refléter en participant à l'élaboration de cette exposition. La spécificité de cette connexion particulière à cette « belle île », comme elle a été qualifiée par certains colons, m'a paru élusive, difficile à qualifier, mais bien présente. L'appel à des artistes me paraissait dès lors le chemin le plus adéquat pour tenter d'en saisir quelque peu la nature, par des approches métaphoriques ou discursives.

L'histoire complexe de l'île bien sûr, semble le plus souvent en toile de fond du propos. Elle est en tout cas un moteur de réflexion chez Chang Li-Ren, un artiste dont le travail a été le point de départ de ma réflexion. Partant d'une impressionnante maquette d'un quartier typique servant de champ de bataille, Chang Li-Ren projette Taïwan dans un futur improbable où le pays est réduit à son expression de plaque d'échanges technologiques et économiques – avec une forme et un ton très différents mais abordant une thématique pas si éloignée de ce que peut proposer Chen Chieh-jen lorsqu'il questionne le coût social du développement taïwanais.

L'oeil du cyclone, le calme en pleine tempête, représente davantage un équilibre dynamique qu'une situation de stase. Le mur de l'oeil n'est jamais loin, marqué par les passages de plus en plus fréquents de l'aviation militaire de la Chine continentale, mais aussi par les diverses frégates des armées « amies ». Le futur paraît particulièrement incertain à l'heure d'écrire ces lignes, alors que la tentative d'invasion de l'Ukraine par la Russie ne fait que renforcer le sentiment de catastrophe imminente à huit mille

kilomètres de là. Une légère uchronie suffit toutefois pour que Taïwan puisse avoir un avenir plus clair, plus tracé. C'est à une sorte de nostalgie du futur que Su Hui-yu fait référence dans son oeuvre placée sous l'égide de Alvin Toffler. Ça aurait pu être mieux demain, si n'étaient pas certaines les nombreuses crises à venir, politiques et financières, mais également identitaires et écologiques.

Le futur est ici un endroit plus qu'une époque, un lieu fantasmé aux interactions contrôlées, à l'industrie lourde ubiquiste, à la présence humaine limitée. Aux parcs d'attractions figés de Su Hui-yu répondent les paysages urbains déserts de Yuan Goang-Ming. Là où Su Hui-yu usait d'une ironie se voulant salvatrice, Yuan Goang-Ming évoque la menace, le drill qui y est associé quotidiennement, menant à une perte de liens entre la ville et ses habitants qui en paraissent exclus. Le temps est ici suspendu, la vie se poursuit sans les êtres humains, sous une surveillance automatisée qu'ils ont instaurée.

Wang Lien-cheng convoque également un espace de pouvoir d'où émerge en creux une population contrôlée par un système. Tous deux sont désincarnés; ne restent que des traces, les artefacts d'une société dont les infrastructures durent plus longtemps qu'elle-même, posant les bases d'une archéologie imaginaire. D'autres artistes taïwanais, comme Tu Wei-Cheng, se sont plongés avec réussite dans cette thématique permettant de faire sourdre la nostalgie pour un passé qui n'a existé que dans nos rêves - comme un miroir au « choc du futur » ou au présent en train de se déliter de Huang Hai-Hsin. Chez elle, le bonheur d'aujourd'hui est non seulement éphémère mais sans doute totalement construit

au point d'être fallacieux, quand bien même il n'en paraît presque rien. L'espoir est ténu, car le drame toujours proche.

Insensible aux cours des affaires humaines, le temps poursuit sa course immuable. Seuls restent des souvenirs qui deviennent l'essence même de nos êtres. Cette mémoire - marqué par le choix et l'oubli - est célébrée et mise en abîme par Yao Jui-chung, qui inscrit dans son oeuvre gigantesque une rétrospective de ses projets personnels - souvent liés aux relations troublées entre Taïwan et le continent - tout en usant de techniques faisant clairement référence aux pratiques traditionnelles chinoises de peinture de paysage.

Yu-Chen Wang s'interroge elle aussi sur son identité dans son travail. Dans une forme d'autofiction à plusieurs couches usant de perspectives multiples, elle fait se télescoper une installation à la technologie très présente et des dessins à l'imagerie mêlant éléments techniques et naturels. Ce syncrétisme ne fait toutefois que souligner une dichotomie entre l'environnement et ses résidents, prégnante dans nombre d'oeuvres exposées ici. Elle rend la prise de conscience de la relation essentielle - et chère à un écrivain comme Wu Ming-Yi - que Taïwan construit avec son écosystème.

Dans ce contexte, la mise en valeur des nombreux peuples indigènes depuis quelques années à Taïwan renvoie non seulement le pays à ses questions coloniales et post-coloniales mais permet de tenter de retisser un lien avec la nature. Car le pays brille non seulement par sa vitalité économique et artistique, mais aussi par sa volonté d'inclusion et d'auto-critique, par exemple sur les questions autochtone ou LGBT. Impossible de ne pas imaginer cette conduite progressiste liée à un sentiment

de manque de temps, d'urgence avant le désastre. La société qui pourrait être attaquée serait ainsi celle qui aurait été choisie et dès lors défendue.

Nantes, a-t-on écrit à un certain moment, était au milieu du monde. Si c'était géographiquement exact, il serait salutaire d'y inviter aujourd'hui d'autres points nodaux, moins patents, aux paraboles nouvelles. A Taïwan, l'incertitude agit peut-être comme le moteur d'une révolution tranquille, et de l'édification d'une société que la tension pousse à un dynamisme salvateur. S'il y a une leçon à tirer de cette position particulière de se tenir au centre d'un monde tumultueux et angoissant, elle est peut-être là : questionner nos histoires, personnelles et collectives, pour mieux nous réinventer, et agir, rapidement.

Patrick J. Gyger
juillet 2022

在暴風中心掌握時代脈動

我在臺灣短暫停留期間，印象最深刻的是一種特別的時間感，希望我所參與策畫的這項展覽可以反映出這樣特殊的時間感。這座由葡萄牙探險家命名的「美麗之島」和我之間有著一種莫名的心靈契合，難以捉摸卻確實存在。因此，我想透過藝術創作這條最適當的途徑，藉著採用隱喻或直接表述的作品，掌握此連結的獨特性。

當然，這座島嶼的複雜歷史構成許多參展作品的創作背景。例如張立人的創作思考經常從歷史出發，而這位藝術家的作品，正是我構思此展覽的出發點。張立人以規模龐大的城市模型裝置，呈現被他視為戰場的典型城區，在這個不太可能發生的未來中，表現臺灣或將僅被限定為全球科技與經濟交流中轉站的疑慮。這組作品的主題令人聯想到藝術家陳界仁對臺灣經濟發展的社會代價所提出的質疑，雖然這兩位藝術家的創作形式與調性相去甚遠。

處於颱風眼的平靜並非停滯狀態，而是一種動態的平衡。頻繁逡巡的中國軍機及友邦的巡防艦交織出風暴最強的風眼牆，在不遠處虎視眈眈。在我揮筆撰文的此刻，俄羅斯入侵烏克蘭之舉也影響到八千公里外的臺灣，世局難料的感覺尤為強烈。然而，只需借用烏有史（uchronie）的手法改寫某些過去事件的結局，臺灣的未來也可以是一條更明晰的康莊大道。蘇匯宇受托弗勒（Alvin Toffler）啓發而拍攝的作品，所要表現的正是「我所懷念的未來」，那個我們在不確定會有眾多政治、金融、認同與環境危機之時所設想的，更美好的未來。

這裡的未來指的不是時代，而是一種境地。在此虛幻之境，各種互動都受到控制，重工業無所不在，人跡稀少。蘇匯宇鏡頭下僵化、了無生氣的遊樂園廢墟，與袁廣鳴空無一人的城市景觀相映成趣。前者在冷嘲熱諷的外表下懷著救世的心意，後者所拍攝的畫面則產生一種威脅感，在日常演習時居民似乎被排除於城市之外，城市與居民逐漸疏離。時間彷彿暫時停止，在人類設置的自動監視系統偵測下，沒有人類參與的生活仍然會繼續進行。

王連晟同樣塑造了一個表現權力的空間，以彰顯平民百姓受系統控制的現象。兩者皆以抽象的方式表現，觀眾眼前的人工產物是社會僅存的遺跡，人類消逝後，只有設施長存，為一門虛構的考古學奠定基礎。涂維政等其他臺灣藝術家也在他們的創作中針對這一主題創造了虛實難辨的文明遺跡，勾起我們對只存在於夢中的「過去」的懷念。與之對照的，是「未來的衝擊」，或者黃海欣畫作中正在瓦解的現在。在她的繪畫創作中，儘管表面上不著痕跡，我們仍可感受到眼下的幸福不僅曇花一現，更是人造、虛偽、空幻的。悲劇隨時可能發生，我們只有一絲微弱的希望。

不管世事多變，時光總是以一成不變的節奏不斷流逝。歷經歲月淘洗之後僅存的回憶，成為我們存在的本質。姚瑞中以層層相套的技法處理記憶的題材，展現在選擇性的失憶之後存留的記憶。他在巨幅「山水畫」中回顧自己歷年來有關兩岸關係的行為表演，同時藉著標題指涉臨摹水墨山水的國畫傳統。

王郁媜同樣在創作中探究自己的認同問題。她透過多視點、多層次的自傳式敘事形式，打造了一個融合現代科技與繪畫的大型裝置，在繪畫之中，又將科技元素與自然元素相結合。然而，形式上的交融卻凸顯出環境及其居民的二元對立關係。這也是此次展出作品的另一共同主題。她讓我們意識到臺灣與其生態系統之間至關重要的關係，這也是部分作家如吳明益等念茲在茲的課題。

在此背景下，近年來將眾多原住民族文化發揚光大的政策不僅促使臺灣面對殖民及後殖民時代的問題，同時也令其居民重新發掘美麗的大自然。這個島國不僅以活躍的經濟發展與藝術創作見長，更在對原住民、多元性向族群等少數族群的態度上，極力鼓勵包容與自省。我們無法不將此類進步行為歸因於大難將至、刻不容緩的急迫感。臺灣人民選擇了他們所要的社會，萬一遭受攻擊，他們將全力捍衛。

南特曾被一些作家認定為世界的中心點。不論這在地理學上是否成立，在我們這個時代，邀請其他位處全球地理邊緣的創作計畫將大有裨益，且可帶來令人耳目一新的警世寓言。在臺灣，不測風雲或許推動了一場祥和的革命，緊張的情勢反而為社會注入振衰起敝的活力。如果這個處於令人焦慮的風暴中心之特殊位置能帶給我們一些啓示，我們應該對個人和集體的歷史提出質疑，重塑我們的社會，迅速行動，不再蹉跎。

Patrick J. Gyger
2022 年 7 月

L'ŒIL DU CYCLONE :
FOCUS TAÏWAN

GENESIS

L'exposition L'œil du Cyclone, organisée par Le Lieu Unique de Nantes en collaboration avec le Musée national des Beaux-Arts de Taïwan, n'aurait pas vu le jour sans le soutien de Patrick J. Gyger, l'ancien directeur du Lieu Unique désormais à la tête du quartier des arts de Plateforme 10 à Lausanne. Tout a commencé en 2018 quand M. Gyger, invité à la Biennale de Taïwan organisée par notre musée, a été impressionné par la vitalité de la jeune création taïwanaise. L'idée d'une collaboration a pris forme l'année suivante suite à son second séjour et la rencontre avec de nombreux artistes à la Biennale d'Art asiatique. J'ai ensuite fait le déplacement à Nantes pour prendre connaissance des espaces qui accueilleront l'exposition et élaborer le projet de coopération. Co-commissaires de l'exposition, M. Gyger et moi-même nous sommes mis au travail. En raison de la pandémie de Covid-19, l'exposition initialement prévue en 2020 a été reportée en octobre 2022. Grâce au soutien d'Eli Commins, directeur du Lieu Unique que je remercie sincèrement, le public nantais va enfin découvrir les créations de sept artistes taïwanais cet automne.

TEMPÊTE INPRÉVISIBLE

Quand arrivera-t-elle ? Comment prendra-t-elle fin ? La tempête qui impactera notre quotidien paisible sera toujours imprévisible. Dernier exemple en date : la pandémie de Covid-19 qui, depuis fin 2019, nous a pris au dépourvu et s'est propagée dans le monde entier. Cette crise a affecté notre santé, nos modes de vie et nos relations sociales, comme elle a bouleversé les chaînes d'approvisionnement industrielles et l'équilibre géopolitique. Les activités culturelles et artistiques n'ont, elles non plus, pas été épargnées. À l'heure actuelle, nous ne savons toujours pas quand ni comment la pandémie prendra fin. Partant d'une métaphore faisant écho à l'actualité, les œuvres rassemblées dans l'exposition évoquent la vie au cœur de la tempête. Elles sont un instantané des créations contemporaines sur l'île, maillon crucial d'une chaîne d'États insulaires dans le Pacifique. Pour illustrer ce thème, nous avons choisi de présenter sept artistes remarquables, avec des œuvres passionnantes.

Plus chanceux que leurs parents, ces artistes représentent les générations d'après-guerre, élevées dans un environnement plus favorable à l'épanouissement personnel et libérées du carcan familial et du fardeau de l'héritage culturel et artistique chinois. Depuis l'enfance, ils n'ont connu qu'un régime politique en voie de démocratisation et le libéralisme économique. La formation universitaire dans les filières artistiques spécialisées leur a ouvert l'accès aux courants de la création internationales. Devenus artistes, ils participent activement à tous les grands événements artistiques du monde. Leurs travaux se caractérisent par une grande diversité de forme et de fond, abordant tous les sujets sensibles en toute liberté. À partir d'expériences vécues et du quotidien finement décortiqué, ils ont bâti des œuvres d'une grande richesse.

Parmi les sept artistes présentés, Yuan Goang-Ming (né en 1965) et Yao Jui-Chung (né en 1969) partagent le même héritage en quelque sorte, puisque leurs pères ont connu la guerre civile chinoise et le repli du régime nationaliste à Taïwan en 1949. Ces nouveaux habitants de l'île étaient farouchement opposés au communisme sur le plan idéologique, et manifestaient leur nostalgie d'une patrie désormais inaccessible par un attachement ostensible à la culture traditionnelle chinoise. Yao Dong-Sheng (né en 1912), le père de Yao Jui-Chung, était par exemple un excellent calligraphe et peintre, spécialisé dans le style d'écriture régulier et connu pour ses pivoines à l'encre de Chine qui lui ont valu d'être surnommé « Pivoine Yao ». Le mariage entre un père originaire du continent et amateur de l'opéra de Pékin, la calligraphie et la peinture traditionnelle, et une mère autochtone préférant l'opéra taïwanais, était représentatif d'une société façonnée par la fusion d'idéologies contradictoires. Si ces exilés forcés, victimes de la tempête imprévisible de la guerre, caressaient au début le rêve de regagner la patrie (comme le thème de reconquête du continent martelé par la propagande nationaliste), ils se

sont rendu compte que Taïwan était devenu, au fil des années, leur véritable chez soi. Quant à leur pays natal, ils le retrouvaient dans les airs de l'opéra pékinois et le paysage au lavis. La peinture à l'encre de Chine a atteint son apogée dans les années 1950-1970, suite aux attaques lancées par les peintres venant du continent contre les artistes locaux « japonisants » afin d'assoir leur autorité en tant que défenseurs légitimes de la peinture traditionnelle. Ces controverses à portée politique et culturelle autour du lavis reflètent l'atmosphère conflictuelle prévalant dans la période d'après-guerre suivant l'arrivée massive des « continentaux ».

Né à la fin de cette période, Yao Jui-Chung tient sa fibre artistique de son père, mais l'enfant terrible a choisi une tout autre voie pour exprimer sa créativité. Le monumental paysage *Brain Dead Travelogue* (2015) illustre parfaitement ses démarches personnelles, n'hésitant pas à briser les codes de la peinture traditionnelle chinoise. Avec un regard critique porté sur l'héritage chinois, il a réinterprété la peinture classique et développé un style bien à lui. *Brain Dead Travelogue* est le point culminant de cette recherche débutée en 2007. Les lignes fines, denses et superposées, tracées non plus aux pinceaux (souples) mais aux plumes métalliques (rigides), constituent des paysages à forte connotation autobiographique. Point de nostalgie de la terre natale, remplacée par les expériences, émotions et histoires vécues par l'artiste. Yao Jui-Chung s'est d'ailleurs mis en scène dans ce paysage d'un genre nouveau, dans lequel sa femme et ses filles apparaissent également. Le pastiche d'un tableau classique lui a servi de prétexte pour exprimer sa révolte, pour mieux casser les codes et réinventer le langage pictural. Ici, l'héritage historique est au service de la narration d'histoires personnelles. Si la peinture *shanshui* classique glorifie la patrie perdue avec un paysage à couper le souffle, *Brain Dead Travelogue* représente un paysage détourné, avec l'incrustation de dix scènes tirées d'une série de performances satiriques que Yao a réalisé de 1994 à 2013 : *Territorial Takeover* (1994), *Reconquête du continent - service militaire* (1994-1996), *Reconquête du continent - actions* (1997), *Le monde appartient à tous* (1997-2000), *La longue marche* (2002), *Fantômes de l'histoire* (2007), *Marche Militaire* (2007), *Mont de Jade flottant* (2007), *Longue vie* (2011) et *Longue longue vie* (2012). Sa présence dans le tableau met en lumière l'absence prolongée

de la génération précédente contrainte à l'exil et son angoisse permanente. Lorsque l'artiste se met à l'envers dans l'une de ses performances, c'est pour montrer de façon ironique l'impossibilité d'inverser la tendance et tenir la promesse de reconquérir le continent. Ce paysage truffé de références historiques et de symboliques personnelles a révolutionné l'art de la peinture *shanshui*. Loin d'une image fantomatique représentant une patrie idéalisée, la peinture de Yao s'ancre dans une nouvelle réalité.

Se sentir chez soi est un sujet qui préoccupe également Yuan Goang-Ming dont le père se languit aussi de son pays natal. Avec les images filmées, son médium artistique de prédilection, il explore depuis de nombreuses années le rapport entre l'homme et son environnement, montrant des espaces urbains qui trahissent le doute et l'inquiétude des êtres humains face à l'existence. La vidéo *Everyday Maneuver* (2018) a été tournée à Taipei, un après-midi apparemment ordinaire. Pourtant, la capitale habituellement si animée était étonnamment vide cet après-midi-là. Les vues à vol d'oiseau prises par une caméra installée sur un drone volant dans les airs semblent passer le paysage au peigne fin, à la recherche de la moindre présence humaine. Sur fond de bruit strident des sirènes d'alarme anti-bombardement, les tensions sont palpables dans cette ville silencieuse. On sent la menace d'une attaque qui pourrait surgir de nulle part. La vidéo a été enregistrée au cours d'un exercice de préparation à une frappe aérienne baptisé « Wan An ». Lancé en 1978, l'exercice annuel d'évacuation a pour but de préparer les habitants en cas de guerre, d'attaques terroristes ou de catastrophes. Il s'agit de sensibiliser la population aux risques d'hostilités et de renforcer la défense tous azimuts. Le retentissement des sirènes nous rappelle que la vigilance est de mise face à d'éventuels « cyclones » militaires, les crises du détroit de Taïwan étant loin d'être résolues. Toutefois, pour la jeune génération habituée au quotidien paisible dans une démocratie prospère avec un régime de protection sociale, ces 30 minutes d'exercice offrent un spectacle incroyable, comme une petite parenthèse surprenante dans leur vie.

QUOTIDIEN SPECTACULAIRE

Chang Li-Ren (né en 1983) et Huang Hai-Hsin (née en 1984) ont été formés dans les années 1990, dans un contexte de croissance économique soutenue et de démocratisation progressive, conduisant à la première élection présidentielle au suffrage universel et la première alternance politique en 2000. Au sein des écoles d'art, ils ont travaillé libres de toute contrainte, créant des œuvres extrêmement personnelles et affirmant leur point de vue. Puisant l'inspiration dans l'intimité de la vie quotidienne, ils capturent des moments souvent légers et parfois absurdes, entre rires et larmes. Ils considèrent tous les événements incroyables de la vie comme des spectacles, produits directs de la médiatisation.

Sous les touches légères et faussement désinvoltes de Huang Hai-Hsin, se cache une fine observation des travers de la société qu'elle dépeint avec ironie et perspicacité. Avec la vie comme source inépuisable d'inspiration, ses toiles riches et savoureuses nous montrent des scènes étonnantes et amusantes, des situations imprévues, des accidents soudains plus ou moins graves, des comportements absurdes incompréhensibles, des situations embarrassantes hors de contrôle, etc. L'observation de la vie quotidienne, mais aussi les faits divers et les images collectées sur Internet alimentent ses recherches. Ses créations sont fortement influencées par un constat : à l'ère du développement exponentiel des communautés virtuelles, les menus détails de la vie quotidienne peuvent faire l'objet d'une médiatisation et devenir un spectacle. Au lieu d'être témoin direct de ce qui se passe dans le monde, nous nous contentons de contempler le spectacle du monde à travers les images, et les phénomènes de société filtrés et retransmis par les médias. Cette vision du monde médiatisée est biaisée, même des sujets aussi sérieux qu'une crise politique ou une catastrophe sociale sont tout à tour minimisés ou maximisés. D'un

autre côté, une scène insignifiante du quotidien pourrait se propager sur les réseaux sociaux et être vue par le monde entier. Ces quotidiens spectaculaires constituent justement le terrain de jeu favori de Huang qui nous invite à les explorer à l'infini. Telle une fable légère et grave à la fois, elle nous met en garde contre ce danger invisible.

Passant à l'échelle d'une ville, Chang Li-Ren présente quatre variations sur le même thème : une maquette monumentale intitulée *Battle City - Scene* (2010-2017), deux vidéos *Battle City 1 - The Glory of Taiwan* (2010-2017) et *Battle City 2 - Economic Miracle* (2018), ainsi que *Battle City - Formosa Great Again*, un manga achevé récemment. Centrées sur une ville fictive qu'il a conçue et les drames qui s'y produisent, ses créations ne traduisent pas l'obsession des maquettes d'un grand garçon mais l'ambition d'échapper à la mainmise du capitalisme. C'est un manifeste politique lilliputien avec un style très personnel. À l'origine du projet : la production indépendante d'un film de fiction. Afin de réaliser son film de façon totalement indépendante, sans aucun fonds sans ressources ni d'autres formes d'intervention extérieure, Chang a construit patiemment durant quelques années son plateau de tournage : une ville en miniature où chacun des immeubles, quartiers, arbres, rues et jusqu'aux habitants est fait à la main par l'artiste lui-même. Ensuite, il a tourné des films sur ce plateau pour raconter l'histoire de cette ville. Du storyboard au montage en passant par l'animation des marionnettes et le doublage, il a assuré tout le travail, contrairement à une production commerciale de film d'animation qui mobiliserait des dizaines, voire des centaines de personnes. Le paysage et les histoires de cette ville fictive ressemblent à ceux de Taïwan, lieu de résidence de l'artiste. Tout comme chez Huang Hai-Hsin, si l'attention accordée aux futilités laisse supposer un sentiment d'indifférence ou d'impuissance face à des situations sérieuses, cette génération d'artistes

s'intéresse en réalité aux évolutions sociales et aux contextes mondiaux. Avec légèreté et sens de l'humour, ils se battent contre le sentiment d'impuissance face aux situations difficiles, afin de trouver un moyen de s'adapter et de « vivre avec ». D'où le titre Battle City : un combat quotidien pour s'adapter aux revirements politiques brusques, aux tempêtes économiques ou militaires soudaines, aux séismes imprévisibles, aux gigantesques incendies ou inondations liés au changement climatique, voire à la rupture brutale de relations.

EFFET PAPILLON OU DAVID CONTRE GOLIATH

Allant à l'encontre de la production et du fonctionnement capitalistes, la bataille des héros ordinaires créée par Chang Li-Ren en solo (*Battle City 1 - The Glory of Taiwan et Battle City 2 - Economic Miracle*) semble dérisoire face aux blockbusters hollywoodiens. Ses films d'animation ont pourtant réussi la gageure de briser le tabou sur la reconnaissance de Taïwan par les autres pays. Des petits tracas du quotidien à la menace de guerre, tous les sujets récurrents des médias taïwanais se mélangent dans ce récit de façon naïve et absurde, formant une épopée qui se joue dans un petit théâtre personnel. Le héros du film représente non seulement les individus exclus du système, mais aussi son pays à la recherche des moyens d'exister.

À l'individualisme anticapitaliste et artisanal de Chang Li-Ren, répondent les voix collectives d'un système mécanique conçu par Wang Lien-Cheng dans *Reading Plan* (2016) pour explorer les relations entre la volonté individuelle et le pouvoir suprême. Les 23 machines de son installation lisent les *Entretiens de Confucius* à l'unisson, aussi parfaitement synchronisées que les écoliers taïwanais. L'artiste dénonce ainsi un système éducatif basé depuis longtemps sur l'apprentissage par cœur et la conformité à un modèle. Or, le rôle de l'école est-il d'apprendre aux élèves à obéir ou à réfléchir par eux-mêmes ? En continuité des créations précédentes du même artiste, *Reading Plan* analyse également les impacts des nouvelles technologies (l'intelligence artificielle, le pouvoir des algorithmes, l'apprentissage interactif, etc.) sur la vie humaine. Le chiffre 23 n'a pas été choisi

au hasard : c'est le nombre moyen d'élèves par classe dans les écoles élémentaires taïwanaises. Mais une opération connectée et un contrôle systématiques suffiraient-ils à synchroniser les pensées dans le cerveau humain avec le système d'exploitation ? L'intelligence artificielle simule l'intelligence humaine par l'accumulation, l'analyse et le calcul des données, afin de prévoir comment les humains vont penser et agir. En d'autres termes, l'agrégation d'une grande quantité de données collectives favorise l'évolution des êtres humains par la technologie en façonnant le comportement de la plupart des gens et le modèle qu'ils vont suivre. La consommation de masse a engendré des profits gigantesques et formé le plus grand système de capital et de pouvoir du monde. C'est un Goliath artificiel créé par les algorithmes.

UN ABRI DANS L'ŒIL DU CYCLONE

Dans *Le Choc du futur* publié en 1970, le sociologue et futurologue américain Alvin Toffler a prédit une transformation structurelle énorme de la société future, en raison de changements industriels et de mode de vie. Les changements drastiques environnementaux et la surinformation conduiront rapidement l'humanité dans le monde du futur. Cet avenir a pris forme sous nos yeux et nous essayons de faire face au choc comparable à un cyclone, en nous adaptant au mouvement rapide du courant ascendant et aux perturbations atmosphériques sociales. Impactés de plus par la Covid-19, nous assistons actuellement à la recomposition du paysage mondial et nos systèmes et valeurs sont mis à rude épreuve.

Su Hui-Yu et Yu-Chen Wang, les deux artistes nés dans les années 1970, exposent leur vision du monde avec leurs œuvres respectives *Future Shock* (2019) et *If there is a place I haven't been to* (2020). Pour Future Shock qui doit son titre à Toffler, Su Hui-Yu a choisi de tourner à Kaohsiung, ville industrielle au sud de l'île, dans un décor évoquant les années 1970. Ce film reflète la façon dont les Taïwanais des années 1970 avaient imaginé les villes du futur. Kaohsiung a été, en effet, la première ville de Taïwan à subir un rezonage du plan local d'urbanisme. Dans les années 1970 et 1980, elle a élaboré sa vision d'une nouvelle ville avec la construction

d'infrastructures, sites industriels, bâtiments modernistes, centrales électriques, institutions industrielles et commerciales, ainsi que des parcs d'attraction aujourd'hui en ruines. Tourné dans ces vestiges qui portaient autrefois des rêves d'avenir, *Future Shock* nous rappelle que les tempêtes du futur mettront nos pauvres abris au défi encore et encore et que, malgré cela, nous continuerons à reconstruire après les bouleversements. C'est également dans les années 1970 que les difficultés diplomatiques de Taïwan ont commencé, adoucies toutefois grâce à l'adoption du Taiwan Relations Act par le Congrès américain en 1979. Après la crise pétrolière, la transformation de l'économie accompagnée d'une seconde campagne de modernisation a permis le décollage économique. Sur le plan politique, le mouvement démocratique en était à ses balbutiements. Les ouvrages introduisant des courants de pensées occidentaux ont fait leur apparition sur les étagères, parmi lesquels *Le Choc du futur* que Su Hui-Yu a trouvé chez son grand-père agriculteur et qui a inspiré ce projet de création ambitieux. Pour l'artiste, il est toujours possible d'explorer le futur à partir du passé, à l'instar des « re-tournages » (reshoots en anglais) qui lui permettent de (re) découvrir les lieux inexplorés dans les textes historiques. Dans ses recherches, l'art vidéo est à la fois le médium et le chemin.

L'impact de la mondialisation et de la technologisation façonnera l'avenir de l'humanité. Le paysage culturel deviendra plus complexe et diversifié : les souvenirs passés, l'imaginaire présent et le temps et l'espace futurs s'entremêleront dans un monde multiculturel et multilingue. Nos avatars multiples et mobiles évolueront comme nous le souhaitons sur les plateformes numériques. L'ailleurs ne sera jamais loin, mais il est possible que l'on n'y arrive jamais. Notre avenir sera-t-il de plus en plus fragmenté jusqu'à éclater en mille morceaux, ou au contraire de plus en plus groupé ? Nous l'ignorons pour le moment.

L'artiste d'origine taïwanaise et basée à Londres, Yu-Chen Wang, nous apporte peut-être quelques éléments de réponse. Pour présenter son œuvre récente, *If there is a place I haven't been to*, elle a repensé l'installation pour l'adapter à l'espace d'exposition. Exploitant les changements d'échelle de manière poétique, les différents éléments constitutifs de l'œuvre jouent le rôle d'un prisme

qui décompose l'environnement et l'espace dans lesquels nous vivons en une myriade de cristaux flottant dans les airs. Des jeux de lumière, des images, des objets, des peintures et des voix s'entrecroisent et s'enchevêtrent pour réaliser une cartographie imaginaire par effet de réfraction ou de transformation multidimensionnelles. Par ces procédés sophistiqués, l'artiste cherche à refléter la complexité de l'identité des êtres humains modernes, tissée dans la trame de la biologie, de la société et de la technologie. Afin de nous plonger dans ces « zones grises » identitaires aux frontières fluctuantes, elle a combiné son récit autobiographique avec ses précédentes créations réalisées en résidence et ses archives d'enquêtes de terrain pour présenter un état spirituel en constante circulation, à travers des monologues et des récits mêlant fiction et réalité. Cette âme qui traverse différents contextes et espaces n'est autre que l'artiste elle-même. Ouverte à de multiples interprétations, l'œuvre invite le visiteur à découvrir l'endroit où l'on n'est pas allé. Si un tel lieu existe, où se trouve-t-il ? Si l'on essaie de décrire ce lieu inexploré, alors, peut-être qu'en essayant d'imaginer, de comprendre et de raconter, nous construisons un chemin qui nous mènera là-bas. J'espère que cette exposition permettra au visiteur d'imaginer et de comprendre l'île de Taïwan, pas encore nommée de manière appropriée. J'espère aussi qu'un jour, vous prendrez réellement le chemin qui vous y mènera.

(Translated by Odile Lai)

Iris Shu-Ping HUANG

commissaire en chef Musée National des
Beaux-Arts de Taïwan

暴風之眼：聚焦臺灣當代藝術

前言

本次展覽「暴風之眼」（L'œil Du Cyclone）是由國立臺灣美術館及南特當代藝術中心（Le Lieu Unique）共同合作辦理，這其中重要的推手是前任南特當代藝術中心總監 Patrick J. Gyger（現任瑞士 Plateforme 10 藝術特區的總監）。Gyger 先生於 2018 年造訪臺灣並參訪了國立臺灣美術館當年舉辦的臺灣美術雙年展，對於臺灣藝術家和其創作印象深刻，萌生合作想法；2019 年國美館邀請 Gyger 先生再次訪台並參與亞洲藝術雙年展開幕及藝術交流活動，同年，我亦受邀赴南特當代藝術中心參訪了解展覽場地洽談合作，兩方開始著手籌備展覽合作，並共同參與展覽策畫。展覽原訂於 2020 年於南特展出，因為新冠肺炎全球性爆發，導致展覽延遲至今年 10 月，終於順利將此次來自臺灣的七位藝術家精彩創作呈現給南特的觀眾。

無法預告的風暴

我們永遠無法提前預告即將衝擊我們眼前美好生活的風暴，何時來臨？如何結束？ 如同 2019 年年底至今席捲全球的 COVID-19 新冠肺炎疫情，它措手不及地往全球擴散，劇烈影響了全世界的人類健康、生活模式、社交與人際關係、產業經濟供應鏈，甚至是國際政局，各地藝術活動當然也深受此衝擊，而我們至今，仍無法預知它將何時且如何終結。在此刻，我想透過這個呼應現狀的展題，介紹來自臺灣一這個位於亞洲島鏈處於風暴中心的當代藝術現貌，並且透過七組優秀藝術家令人玩味的參展作品來深入介紹本次展覽主題及策劃概念。

本次參與展覽的七組藝術家代表了臺灣戰後出生的創作世代，在教育及思想養成不若其父母長輩所背負的傳統責任和中華文化藝術傳承的包袱，他們成長於自由主義洗禮的民主時代，受教於專業的藝術學院，和國際的藝術潮流接觸密切，也積極參與國際的藝術活動。他們的創作皆有不拘泥於特定形式的多元嘗試和探索，勇於挑戰尖銳的社會議題，作品的內容也緊密與自身經驗和周遭日常生活敏銳細膩的觀察相關。本次參展的兩位藝術家袁廣鳴（b. 1965）和姚瑞中（b. 1969），他們的父親都是在國共內戰從中國撤退隨著國民政府遷移來台的一代，有著經歷戰爭顛沛流離的生命經驗。他們在生活價值與體制的戰爭上必須抱持著國共對立的政治信仰，但在文化情感上，中國傳統文化作為他們思鄉懷鄉的精神歸屬。以姚瑞中的父親姚冬聲（b.1912）為例，他喜愛舞文弄墨，尤其擅長於工楷和畫牡丹，甚至有「姚牡丹」的稱號，姚的父親渡海來台愛聽京劇、揮灑筆墨，母親則是本地人喜愛臺灣歌仔戲，兩人的結合代表著臺灣文化意識衝突矛盾又相互融合的樣貌。在戰後被迫來台的軍民們想著總有一天回鄉，信奉反共大陸的口號，而生長於臺灣的本地人則與此地風土緊密相連。然而，隨著時間過去，這些因當年國共競爭突來的戰爭風暴與變化的政治局勢而被迫離鄉的人們，意識到生活所在的臺灣，才是他們如今的安身之所，但懷念的故鄉迴盪在京戲的歌聲裡，家鄉的身影現形於水墨山水中。臺灣的藝術創作在戰後 1950-70 年代出現過水墨創作的高潮以及對於正統國畫之激烈爭論，這些蘊含於水墨藝術中的政治和文化意涵，也折射出了臺灣在第二次世界大戰後所經歷的大規模移民潮和文化意識的衝突對立。

藝術家姚瑞中出生於這個悲情時代之後，雖然受父親影響也喜歡創作，但叛逆性格的他走上了一條完全迴異於父親的藝術道路，這次於展覽中展出顛覆傳統的「山水畫」足顯出他在古典範式和中華傳統上的批判路線，以及充滿個人觀點的嶄新詮釋及風格。本次展出〈腦殘遊記－臨趙伯駒「江山秋色圖」〉是姚瑞中從2007年開始發展的風格類型，以硬筆（針筆）取代軟筆（毛筆），透過層層疊疊細密的線條，描繪出具有強烈自傳色彩的山水風景。這個新山水沒有了故土懷鄉的內涵，而是真真切切屬於藝術家自身的經歷、情感和故事，藝術家把自己畫入其中，家人（太太與女兒）也在其中。「臨摹古典」是姚瑞中形式上刻意的逆反，不再遵從傳統的典範及文化語言，而是從自我敘事改編文化系譜的歷史傳承。傳統水墨山水經常出現的經典主題是呈現氣勢恢弘的故土風光，但姚瑞中這幅〈腦殘遊記〉的江山卻已變調，將思鄉情懷取而代之的是藝術家創作的二十年間十件針對國共內戰下形成的特殊國家情勢進行個人諷刺性十足的行為表演，包括：〈本土佔領行動〉（1994）、〈反攻大陸行動－入伍篇〉（1994~96）、〈反攻大陸行動－行動篇〉（1997）、〈天下為公行動〉（1997~2000）、〈萬里長征行動〉（2002）、〈歷史幽魂〉（2007）、〈分列式〉（2007）、〈玉山飄浮〉（2007）、〈萬歲〉（2011）及〈萬萬歲〉（2013）。藝術家刻意在藝術情境裡製造的身體「在場」更加凸顯出前一代身不由己被迫遠離家園而形成「不在場（家）」的長期焦慮，而「反轉」行為也是對於國民政府早已無法再逆轉政治局勢實踐「反共大陸」口號的現實，提出諷刺性的批判。姚瑞中這幅極具時代與個人象徵的山水畫，以顛覆性的視野重新詮釋山水畫的意義，逆反山水畫在政治意識形態下所賦形一個如幽靈般存在的家鄉意象，讓山水畫重新指向新的現實所在。

同樣關注「所在何以棲居」這樣主題的還有同樣有著懷鄉父親的藝術家袁廣鳴，長久以來，他的影像創作探討人與存在空間的關係，善於以城市空間來表達人面對生活的隱慮及不安。本次展出由袁廣鳴於2018年創作的〈日常演習〉，這個作品直接取景臺北城市的某日午後，看似尋常的午後，畫面中的城市竟空無一人，而攝影機居高臨下的鳥瞰視角彷彿正在仔細一吋一吋精細掃描地景、搜尋人跡，伴隨著刺耳的空襲警報聲響起，安靜的午後城市顯得充滿緊張且產生一種敵人不知從何突襲而來的威脅感。影片中的空襲警報聲來自於臺灣每年一次的「萬安演習」，這個旨在訓練全民在可能的戰爭、恐怖攻擊或重大災難下的疏散避難練習，從1978年開始實施至今，目的希望藉此提高敵情警覺，達到全民防衛的目的。刺耳警報聲，提醒著我們臺灣仍然處於戰爭風暴的警戒範圍，與彼岸的軍事對立而造成的臺海危機至今仍是未解之局。然而，對於已經慣習於臺灣戰後安逸日常享受民主氣息的新世代來說，他們成長於沒有戰爭經歷且社會經濟發展成熟的時代，空襲演習這獨特的半小時，成為日常的奇景。

成為奇觀的日常

出生於1983年的藝術家張立人，以及1984年出生的藝術家黃海欣，是成長於臺灣90年代經濟穩定發展、並歷經90年代末臺灣第一次總統直選以及千禧年後政黨輪替之民主社會發展階段，他們的藝術養成是自由奔放的，也充滿極度個人色彩與觀點詮釋。生活日常對他們來說，是最親近的創作題材，日常也總是輕盈、偶爾帶有一些哭笑不得的荒謬情境。對他們來說，所有發生在生活裡不可思議的事件，全都像是媒體化奇觀下的小劇場。

黃海欣看似不經雕琢而隨興輕盈的繪畫筆觸，經常一針見血地描繪出帶有諷刺意味的社會百態。她的畫作中題材豐富，善於描繪生活觀察到的各種奇趣景象，特別是那些不經意的意外事件、突如其來的大小災難、令人費解的荒謬行為、無可奈何的尷尬情境等，藝術家對於這些題材的關注和描繪，除了來自自身生活的細膩觀察，也常以網路蒐集的新聞或媒體圖片為

靈感，她的創作風格和題材受到網路社群時代下透過媒體將生活細節奇觀化的現象所影響，而她所生長的正是這樣一個媒體社群蓬勃發展的時代一人們看待世界的視野，逐漸從親眼歷見轉變成透過媒體化的濾鏡看世界各地的各種生活圖片和社會百態。嚴肅的政治事件、社會災變等在媒體化的視野裡，有時放大誇飾、有時被壓縮到無足輕重；生活的微小瑣事，卻有可能透過媒體社群的傳播，而成為巨大社會景觀裡的焦點視窗，如此奇觀的日常景象，正是黃海欣繪畫創作裡令人玩味、探索不止的主題，同時也是一則則輕且重的警世寓言。

藝術家張立人本次展出規模巨大的〈戰鬥之城－場景〉城市模型裝置，以及兩部獨立拍攝影片〈戰鬥之城第一部一臺灣之光〉、〈戰鬥之城第二部一經濟奇蹟〉，另外還有一部最近完成〈戰鬥之城一福爾摩沙〉漫畫本。張立人的創作圍繞在他所建造的城市劇場，以及他為此所打造的城市寓言，看似一種男孩對於模型建造的專注執迷，實則有著跳脫資本社會操控的企圖，藝術家將其執著發展成一種充滿自我風格的微型政治觀。為了完全獨立並創作一部不仰賴任何資本力和資源交換等外力介入的敘事影片，張立人花了數年打造一座小城市，這個城市裡的每一個房子、街區、樹木、道路，乃至於居住的人偶，都是藝術家的手工製作。他在這座親手打造的城市裡拍攝屬於這個城市的故事及影片。有別於商業動畫分工的模式，張立人從場景、人偶、配音到拍攝，都是獨立完成所有細節，而這座城市的造景和敘事也指涉藝術家居住所在的臺灣。與黃海欣相同的是，即便兩位藝術家著手的是來自日常中最微小的事物，看似反映出年輕世代對於嚴肅事務的疏離感和無力感，但卻仍不脫離對於整體社會乃至於世界局勢的熱切關心，即便是以最輕盈和幽默詼諧的方式，也仍努力抵抗艱困現狀的無力感，探索一種與世相處的生存之道，這也許呼應了張立人〈戰鬥之城〉作品的涵意。這場日常中的戰鬥之姿，是為了隨時應變瞬間改變的政治風向、突如其來的經濟或軍事風暴、不可預期的地震災害、熊熊蔓延的氣候變遷下的大火或洪水，甚至是遽然降臨的關係生變。

蝴蝶效應的風暴起點與終點：小人物與大巨人

張立人的創作方法刻意抵制資本主義的製造邏輯和運作模式，自力打造一個平凡微小的英雄敘事（〈戰鬥之城第一部一臺灣之光〉、〈戰鬥之城第二部一經濟奇蹟〉），對應於巨大資本下的好萊塢商業電影拍攝的英雄史詩，張立人的動畫片和英雄塑造顯得窘迫，刻意以反資本模式的操作來擺脫國際話語權對於臺灣認可的掌控，動畫劇情裡結合了關於媒體經常報導的臺灣大小事，大如戰爭威脅、小如生活不如意瑣事，這些天馬行空的情節天真又荒謬地拼湊在一起，構織出一個偉大敘事的個人小劇場，張立人藉著動畫裡的主人翁，折射出那些被排除於體制系統外的渺小個體，乃至於他所身處的國家以及其生存之道。

對應於張立人刻意以反資本、低科技和彰顯自造系統的個體性，藝術家王連晟〈閱讀計畫〉則是以一個龐大機械裝置的集體發聲，來探討個人意志和至上權力之間的關係。他一方面以課堂上學子如機械同步般的《論語》朗誦聲，來指涉臺灣長久以來以課文背誦和典範傳承為填鴨式教育方法，然而，學習的真義到底是甚麼？學校的社會性教育帶來訓從或獨立思考？〈閱讀計畫〉另一方面探討主題則是延續藝術家過往的創作脈絡：探析科技系統介入人類生活的種種影響，包括人工智能、人機權力、科技學習等議題，這組作品正是以臺灣小學課堂上平均學生人數，架設了同樣數字的機械裝置，然而透過系統化的連線操作與控制，人類的腦袋思維便會與操作系統同步了嗎？人工智能透過數據的累積、分析及運算來模擬人類智慧，預測人類的思考和行動，換言之，由科技來演化的人類是透過集體數據的大量交集整合，形塑出大多數人的行為與樣式，最大的交集形成了大量的消費利益、形構了最大的資本和權力體系，這是科技演算所製造的人工巨人。

立足於暴風之中的安身之所

1970 年，美國未來學巨擘托弗勒（Alvin Toffler）撰寫《未來的衝擊》（Future Shock）一書，書中預告未來的社會將因產業／生活型態的改變經歷激烈變化，環境劇變、資訊爆炸的時代潮流將快速引領人類進入未來世界。70 年代預告的未來如今已經到來，我們正在未來的風暴中努力適應急速上升的氣流，和劇烈擾動的社會氛圍，如同此刻我們正在經歷 Covid-19 衝擊後的世界景觀波動和各種生活制度與價值觀的巨大挑戰。本展兩位出生於 1970 年代的藝術家蘇匯宇、王郁媜，各自展出〈未來的衝擊〉、〈未曾來過〉兩組作品，以不同的方式詮釋了它們所認知的未來。在〈未來的衝擊〉，蘇匯宇選擇回到 70 年代的臺灣，於南臺灣的高雄取景拍攝。其用意也回應 70 年代我們是如何建造關於未來城市的想像：高雄是臺灣第一個辦理市地重劃的城市，在 70-80 年代積極擘畫新城市的發展願景，有著 1970 年代以降建設的工業設施，現代主義建築、發電廠、工商機構與如今成為廢墟的娛樂設施，蘇匯宇在這些曾承載著未來夢想的廢墟裡進行〈未來的衝擊〉的拍攝。由此可見，未來的風暴總是一次又一次挑戰著人們所建造的棲身之所，人們也不斷地從推翻中再重新建造。70 年代的台灣面臨外交困境，度過石油危機後，經濟開始轉型起飛迎接第二次現代化發展、民主運動處於萌芽階段，美國通過臺灣關係法、西方思潮的書籍開始出現，這也是藝術家從他務農爺爺的老書櫃裡找出這本「未來」書籍的起源和作品啟發。對於蘇匯宇來說，未來似乎總是可以從過去裡去探索，一如他向來以「補拍」（re-shooting）的創作方法，企圖重新找尋歷史文本裡的未竟之境，影像創作是媒介，也是通往未來的路徑。

人類的未來勢必交織在全球化和科技化的影響下，我們所面臨的文化景觀也將變得更加複雜而多元，未來的時空將混雜著過去的記憶與現在的想像，多種文化語言交錯並行，不同的自我分身在數位平台裡恣意流動變換，從此地到異地不再遙遠，但也可能永遠未至。我們的未來會更加分裂為碎片的形式，或者變成巨大的團塊光圈，仍是未知的探索。

生長於臺灣，旅英就讀並於定居於當地從事藝術創作的藝術家王郁媜，本次展出近期創作〈未曾來過〉，並且為此次展出空間重新打造作品裝置。她善用其作品充滿詩意變化的空間尺度，以作品不同元素作為折射出環境變化的稜鏡般，回應人所身處的環境和空間。藝術家在此展出場所的空間布局，如同漂浮在半空的碎片晶體，透過虛實交織的光線、影像、物件、繪畫、聲音，進行多重向度的折射、測繪和轉化。藝術家創作的實踐在於針對人類身分的複雜交織網絡進行深層的探索，現代的人類是生物／社會／技術的複合生態，充滿自我變異也挑戰邊界的模糊地帶。在本次作品中結合自傳式的敘事、過去各地駐村創作及田野調查的檔案材料以及自我編寫的文本，在虛實交錯的語言脈絡和空間中，呈現出一個不斷流動的精神樣態，這個穿梭於不同語境和空間的靈魂也正是藝術家自身的寫照，充滿開放性想像及多重詮釋的作品空間，也提供了每一個觀眾探索未至之所的可能路徑。如果有一處是我們未到過的地方，那麼會是哪裡？如果要對這個未至之處有所描述，那麼，或許在我們試圖想像、試圖理解和敘述的同時，我們已經建造了前往的一條路徑。我希望本次展覽，可以試圖提供給觀眾前往未曾被正確命名的島嶼－臺灣，一些想像和理解的路徑，更希望有一天，你們會真正踏上前往她的路上。

黃舒屏
國立臺灣美術館策展人

Biographies des artistes et présentation des œuvres exposées

藝術家簡歷
與參展作品介紹

姚瑞中

袁廣鳴

張立人

黃海欣

王連晟

蘇匯宇

王郁媜

YAO Jui-Chung

YUAN Goang-Ming

CHANG Li-Ren

HUANG Hai-Hsin

WANG Lien-Cheng

SU Hui-Yu

Yu-Chen WANG

YAO Jui-Chung 姚瑞中

Né en 1969 à Taipei, Yao Jui-Chung réside et travaille aujourd'hui dans la capitale taïwanaise. Il est diplômé en Théorie de l'Art à l'Université Nationale des Arts de Taipei. Ses travaux ont été présentés dans de nombreuses expositions internationales. En 1997, il représente Taïwan lors de la Biennale de Venise. Par la suite, il a participé à la Triennale des Arts Contemporains de Yokohama (Japon, 2005), la Triennale Asiatique de Manchester (Angleterre, 2014), la Biennale d'Arts Asiatique (2015), la Biennale de Sydney (Australie, 2016), la Biennale de Shanghai (Chine, 2018), la 14ème Biennale Internationale des Arts Contemporains de Curitiba (Brésil, 2019), la 13ème Biennale du Musée de Krasnoyarsk (Russie, 2019), la Biennale de Taipei (Taïwan, 2019) et la Biennale de Jakarta (Indonésie, 2021). Il a remporté le prix Multitude Art de Hong Kong (2013) ainsi que le prix des Arts Asie-Pacifique à Singapour (2014). En 2018, il remporte le prix des Arts Taishin à Taïwan.

Yao Jui-Chung est connu pour les paysages saisissants qu'il réalise à l'encre, crayon et feuille d'or sur papier. Il assemble différents éléments issus de la tradition du *Shanshui* (paysages naturalistes traditionnellement réalisés à l'encre de Chine) avec une énergie nouvelle. Il détourne et recrée des œuvres à la manière des grands maîtres de l'Histoire de l'art chinois, les transformant en outils narratifs tirés de son histoire personnelle en y insérant parfois des détails du quotidien. Avec ses œuvres, Yao Jui-Chung cherche à s'approprier l'aspect orthodoxe induit par ce style traditionnel chinois. Il est également photographe, réalise des installations, et est critique d'art et commissaire. Si les thèmes de ses travaux sont variés, ils mais ont en commun d'offrir un regard sur l'absurdité de la condition humaine et de l'identité taïwanaise.

(Translated by Xavier Mehl)

www.yaojuichung.com

1969 年生於臺灣臺北，現居並工作於臺北。1994 年畢業於國立臺北藝術大學美術系，曾代表臺灣參加 1997 年威尼斯雙年展、 2005 年橫濱三年展、 2009 年亞太三年展、 2012 年上海雙年展、 2013 年北京攝影雙年展、「集群藝術獎」得主、 2014 年深圳國際雕塑雙年展、威尼斯建築雙年展、首爾國際媒體藝術雙年展、英國曼徹斯特亞洲藝術三年展、新加坡「亞太藝術獎公眾獎」得主、 2015 年亞洲藝術雙年展、 2016 年雪梨雙年展， 2018 年「台新獎」得主並再次受邀於上海雙年展展出等，國際展演資歷豐富。

姚瑞中的創作中，其中為人稱道的創新畫風是他結合中國傳統山水畫形式和現代的嶄新敘事，使用針筆、手工印度紙搭配金箔，置入令人玩味的日常生活細節，帶來了耳目一新的山水美學。他挪用中國藝術史的經典畫作元素，重新以自我風格再創造，以個人自傳式的生活微小紀事，翻轉中國山水風景畫背後的大歷史敘事，藝術家試圖用重新建立的山水美學語彙顛覆所謂的「正統性」。除了繪畫之外，姚瑞中亦擅長攝影及裝置、行為及錄像藝術，他的創作主題多樣，主要聚焦在人類生存狀態與臺灣身分的荒謬性。

www.yaojuichung.com

FIG. [01-2]

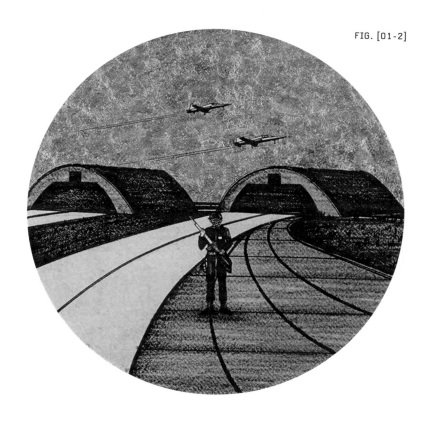

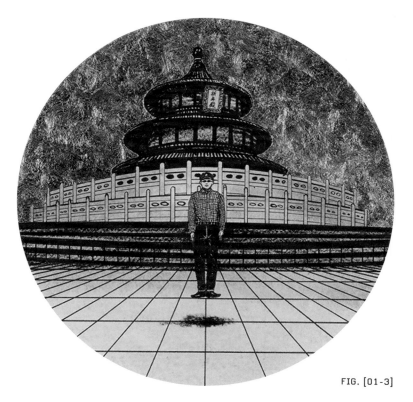

FIG. [01-3]

FIG. [01-4]

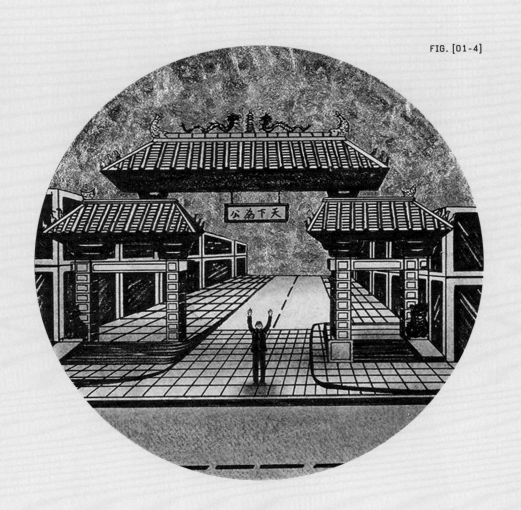

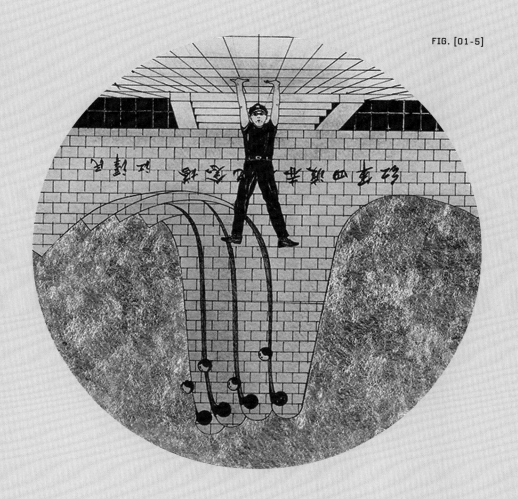

FIG. [01-5]

44

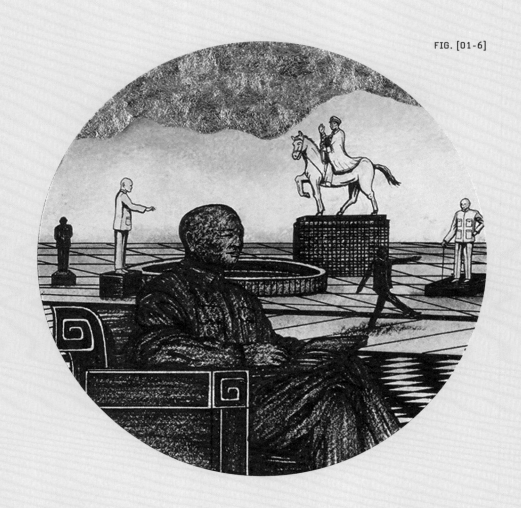

FIG. [01-6]

FIG. [01-7]

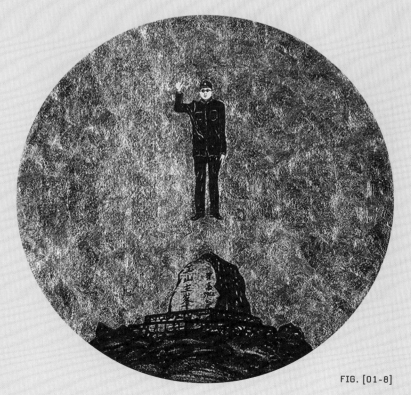

FIG. [01-8]

FIG. [01-9]

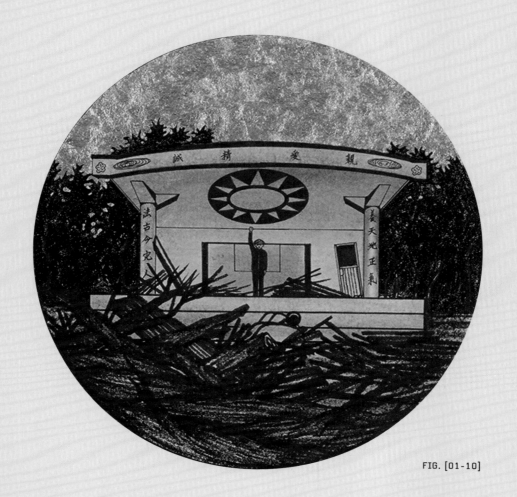

FIG. [01-10]

INTRODUCTION

BRAIN DEAD TRAVELOGUE

Dans cette œuvre picturale à caractère autobiographique, l'artiste évoque vingt ans de voyages et d'errance créative et confronte ces expériences à l'état actuel de la société.

En effet, *Brain Dead Travelogue* est une rétrospective rassemblant dix œuvres emblématiques de l'artiste : dix démarches artistiques parodiques et provocantes, dont *Territorial Takeover* (1994) qui présente l'artiste nu en train d'uriner ; *Reconquête du continent - service militaire* (1994-96) où on le voit s'engager dans l'armée ; *Recoquête du continent-actions* (1997) qui le montre au garde-à-vous et en lévitation ; *Le monde appartient à tous* (1997-2000) où il lève les deux bras en signe de reddition ; *La longue marche* (2002) qui le montre en équilibre sur ses deux mains sur des photos renversées où il semble suspendu au sol ; *Fantômes de l'histoire* (2007) où il marche au pas de l'oie ; *Window on China March-Past* où on le voit saluer un défilé militaire ; *Mont de Jade flottant* (2007) qui le montre saluant et flottant au-dessus du sommet du Mont Jade ; *Longue vie* (2011) et *Longue Longue vie* (2013) où on le voit saluer le bras tendu en criant des vivats.

L'artiste a incrusté ces scènes dans l'ordre chronologique et dans le sens des aiguilles d'une montre dans une vaste peinture traditionnelle de paysage constituée de quinze panneaux. Dans la partie centrale, il s'est représenté en train de sourire niaisement avec des fleurs à la main alors que, dans le coin inférieur gauche se tiennent son épouse et ses filles apportant les bentos du déjeuner. Il indique par-là que les années insouciantes et frivoles de sa jeunesse sont à jamais révolues, et révèle sa vision de la société d'aujourd'hui : alors que la perception de la beauté d'un paysage est à la portée de tous, comment peut-on expliquer que se propage la bêtise ? Ou, en d'autres termes : alors que la moralité générale se dégrade jour après jour, comment échapper à l'imbécilité ambiante ?

Avec cet ensemble pictural réalisé dans le plus pur style des paysages « or et vert jade », l'artiste vise à amener la peinture traditionnelle de paysage vers une nouvelle forme d'expression. La technique de texture picturale dite du « fil du ver à soie printanier » développée dans les premières œuvres est à présent remplacée par celle dite du « pinceau dur abrasif », réhabilitant ainsi un style pictural décoratif très longtemps négligé par les peintres lettrés. En outre, l'utilisation de phylactères et autres boîtes de dialogue chères à la bande dessinée permet de transcender les limites de la narration linéaire traditionnelle. En faisant de sa vie personnelle la matière de son œuvre, Yao Jui-Chung laisse transparaître l'humour qui le caractérise et qui l'a amené à intituler cette rétrospective "Carnet de route d'une mort cérébrale".

(Translated by Pierre Charau)

作品介紹

〈腦殘遊記〉

〈腦殘遊記〉是有關藝術家本人自傳體式的一幅畫作，描繪了過往二十餘年到處晃遊創作的漂泊人生，對照於現今社會處境，白目之輩大有人在，或可以說世風日下、人心不古，誰不腦殘？但山水美景人皆可攬，又何來腦殘之舉呢？

〈腦殘遊記〉回顧姚瑞中過去二十年間十件行為藝術代表作品，皆在臺灣或中國知名地點進行的 KUSO 行為、反藝術行為，包括〈本土佔領行動〉（1994）裸體撒尿、〈反攻大陸行動－入伍篇〉（1994~96）入伍當兵、〈反攻大陸行動－行動篇〉（1997）立正漂浮、〈天下為公行動〉（1997~2000）舉雙手投降、〈萬里長征行動〉（2002）倒立、〈歷史幽魂〉（2007）踢正步、〈分列式〉（2007）在小人國敬禮、〈玉山飄浮〉（2007）揮手致意、〈萬歲〉（2011）及〈萬萬歲〉（2013）舉右手吶喊萬歲等畫面，按先後順序順時針彙入山水長屏之中，這些連幅畫面中央是老姚正捻花傻笑，左下角畫有太太與女兒們提著便當前來午餐，暗示年少輕狂浪遊歲月已不復返。

此系列作品仍保留了金碧山水風格，試圖將傳統山水畫再次注入新體裁與技法，早期發展出「春蠶吐絲皴」改以「硬筆磨砂皴」取代，引入長期被文人畫忽略的裝飾性畫風，並加入漫畫常用的「對話框」以及各種「視窗」，以跳脫傳統單線敘事侷限，將私人生活題材轉化為內容，呈現個性上幽默詼諧特性，故以「腦殘遊記」誌之。

[01] *Brain Dead Travelogue (Carnet de route d'une mort cérébrale) - En référence au tableau de Zhao Bo-Ju, Couleurs d'automne sur les rivières et les monts* 2015. Papier fabriqué manuellement en Inde, peinture à l'eau, encre noire et feuilles d'or 193cm x 1155cm (dimensions du papier). Collection du Musée National des Beaux-Arts de Taïwan.

〈腦殘遊記－臨趙伯駒「江山秋色圖」〉，2015年。印度手工紙、水性藝術筆、純金金箔。193cm x 1155cm (paper size)。國立臺灣美術館收藏。

INTRODUCTION

Territorial Takeover (1994) FIG. [01-1]

Dès le début de sa carrière dans les années 1990, Yao Jui-Chung s'est intéressé aux relations complexes entre Taiwan et la Chine et à ses évolutions. Pour réaliser la série de performances *Territorial Takeover* (1994), il s'est rendu aux six forteresses de l'île érigées jadis par les puissances coloniales pour y uriner dans le plus simple appareil, réalisant ainsi de manière ironique le marquage urinaire du territoire « occupé ». Ces «séries d'actions » rappellent l'histoire coloniale de Taïwan longue de plusieurs siècles et la question épineuse de la politique de gestion de l'espace.

Reconquête du continent - actions (1997) FIG. [01-3]

Reconquête du continent - actions a été créée au moment historique de la rétrocession de Hong Kong à la Chine, le premier juillet 1997. L'artiste a, une fois encore, eu recours à son corps pour aborder des sujets aussi sensibles et graves que l'histoire et l'identité. Il s'est photographié devant plusieurs monuments historiques chinois dans une posture fantomatique, après un saut vertical en se tenant bien droit, les pieds joints et les bras le long du corps, comme suspendu dans les airs. La dimension fantastique de ces actions, en rupture avec la réalité, traduit le scepticisme vis-à-vis du thème de reconquête du continent martelé par la propagande nationaliste.

La longue marche (2002) FIG. [01-5]

L'été 2002, Yao Jui-Chung a participé au projet Long March - A Walking Visual Display à l'invitation du président de Long March Project Lu Jie et du commissaire Qiu Zhijie. Le projet consiste à refaire le périple d'environ 12 500 kilomètres mené par l'Armée rouge et le Parti communiste chinois pour échapper à l'armée du Kuomintang durant la guerre civile chinoise. Après avoir effectué des recherches sur le contexte historique et les étapes significatifs de cette déroute rebaptisée « la longue marche » par les communistes chinois, Yao Jui-Chung a basé ses créations sur une dizaine

de ces sites : le site de la Conférence de Zunyi (Guizhou), le monument aux martyrs de l'Armée rouge sur la montagne de l'Armée rouge (Guizhou), l'ancien quartier général politique de l'Armée rouge (Guizhou), la stèle commémorative des Quatre traversées de la rivière Chishui (Guizhou), la distillerie du Maotai (Guizhou), le monument de la libération de Chongqing (Sichuan), la base de lancement de satellites de Xichang (Sichuan), etc. « Tout au long de cette véritable longue marche, nous avons revécu l'histoire de la guerre civile acharnée. Arrivant à chacun des sites que j'avais sélectionnés, j'ai placé l'appareil photo à un angle déterminé avant de me mettre à l'envers devant l'objectif. Les tirages ont été réalisés plus tard à Taipei, en noir et blanc et en grand format. Exposées à l'envers, ces photographies font naître un sentiment de malaise et d'absurdité. Comme la plupart des jeunes Taïwanais, je ne connaissais presque rien de ces événements d'un passé qui ne m'intéressais guère. Ce qui m'intéresse vraiment, c'est de savoir s'il est possible d'inverser le cours de l'histoire, à la manière d'un Don Quichotte vivant dans les rêveries d'un monde à l'envers. Mes actions artistiques explorent la situation absurde dans laquelle se trouvent Taiwan et la Chine aujourd'hui mais ne sont ni des explications historiques ni des provocations idéologiques. Elles mettent en évidence l'absurdité latente qui est hors du contrôle de la volonté humaine à travers un comportement irrévérencieux devant des tragédies historiques. Dans un monde de l'après-guerre froide dominé par les médias, je me demande souvent quelle est la part de vérité dans l'histoire telle que je la connais ? Comment est née l'opposition idéologique ? En dehors de ces grandes questions historiques, j'essaie, par mes comportements absurdes, de mettre en évidence une autre absurdité plus large. »

(extrait des écrits de Yao Jui-Chung, Translated by Odile Lai)

〈本土佔領行動〉（1994）FIG. [01-1]

姚瑞中從九〇年代投入創作生涯以來，即對臺灣與中國特殊的兩岸政治與歷史發展產生極大的關心與興趣，1994 年〈本土佔領行動〉以裸身撒尿的行動，在全台一些指涉臺灣歷史上與軍事占領相關的要塞地點，撒尿註記表示「佔領」這塊土地，諷刺意味鮮明，他的一系列行動以身體政治反應臺灣長久以來的殖民歷史與空間政治問題。

〈反攻大陸行動－行動篇〉（1997）FIG. [01-3]

1997 年 7 月 1 日時值香港回歸中國的歷史時刻，姚瑞中的〈反攻大陸行動－行動篇〉在此時的發表，再次以他的藝術行為及身體行動試圖挑戰敏感而沉重的歷史及身分問題。他到中國大陸幾個不同的觀光地點拍照，以立定跳高的姿勢，留下如幽魂般的紀念影像，離地的姿態，有種抽離現實的奇幻感和斷裂感，也正表達出藝術家對於國民政府長年以來「反攻大陸」口號的質疑。

〈萬里長征行動〉（2002）FIG. [01-5]

2002 年暑假，姚瑞中應「長征基金會」主席盧傑及策展人邱志傑之邀，參與「長征－一個行走中的展示」計畫，一行人重遊這些當初共產黨被國民黨追剿的「二萬五千公里流竄」、共產黨稱為「長征」的創作行動。姚瑞中擬定了十餘處歷史性地點作為行為創作的依據，積極研究長征所經地點與歷史背景，這些地點包括：尊義會議舊址（貴州）、紅軍山紅軍紀念碑（貴州）、紅軍總政治部舊址（貴州）、紅軍四渡赤水紀念碑（貴州）、茅台酒廠（貴州）、重慶解放碑（四川）、西昌衛星發射站（四川）等地。藝術家一行人經過了名副其實的「長征」旅程，體會了國共內戰的激烈鬥爭史，我則在以上地點實地探勘並決定拍攝角度後，以雙手倒立姿勢在地點前拍攝，回臺灣後再放大成大幅黑白照片並將之倒放，形成一幅幅詭譎畫面。

如同大多數臺灣青年一樣，我對這段陳年往事所知不多也沒有太大興趣，不過真正令我感興趣的是歷史是否存在著某種反轉之可能，除了有一種唐吉訶德式或武俠小說中意圖扭轉乾坤的幻想外，之所以以藝術行動來探討台灣及中國間的歷史荒謬處境，主要目的並不是為了解說歷史或挑釁意識形態，而在於藉由沉重歷史與乖張行為，突顯那隱藏與人類意志所能掌控之外的某種荒誕處境；身在後冷戰的媒體世界中，我經常自問我所認知的歷史究竟有多少真實成份？意識形態的對立又是如何產生？除去這些龐大的歷史命題，我試圖以自身的荒謬行徑去突顯另一個更為龐大的荒謬。（摘錄自姚瑞中創作自述）

Mont de Jade flottant (2007) FIG. [01-8]

Fantômes de l'histoire est une trilogie composée de trois vidéos : *Fantômes de l'histoire, Marche militaire et Mont de Jade flottant*. Les images délibérément vieillies créent l'illusion de films anciens en 8 mm, comme si une couche de brume historique les avait rendues floues et instables. Tournées dans des lieux chargés de références historiques tels que le parc du mausolée Cihu rassemblant plus de 200 statues de Chiang Kaï-chek, le palais présidentiel qui était le bureau du gouverneur général de Taïwan sous l'ère de domination japonaise et le mont de Jade, point culminant de l'île. Ces symboles du pouvoir qui ont jadis émergés du brouillard de l'histoire et dont l'ombre plane toujours au-dessus de Taïwan reflètent l'état actuel de ce pays, prisonnier de l'histoire au destin incertain.

Longue vie (2011) FIG. [01-9]

Réalisée en 2011 à l'occasion du centenaire de la République de Chine fondée en 1911, la vidéo *Longue vie* nous emmène à Kinmen, considéré comme la ligne de front de la « guerre » entre la Chine et Taïwan. En tenue militaire, Yao Jui-Chung s'est placé au centre de la tribune Chiang Kaï-chek aujourd'hui en ruines, criant « Longue Vie ! » à tue-tête et à maintes reprises. En réponse à sa voix exaltée, rien que le vide et le silence de mort... Les slogans et devises appris par cœur semblent avoir été ensevelis dans un passé lointain, de plus en plus éloignés de nos réalités. L'absurdité de cette performance fait écho à a situation paradoxale de la République de Chine installée à Taïwan depuis 1949.
(Translated by Odile Lai)

〈玉山飄浮〉（2007）FIG. [01-8]

《歷史幽魂》系列包含三件錄像作品（〈歷史幽魂〉、〈分列式〉、〈玉山飄浮〉），3部影片畫面刻意營造一種八釐米老影片般的斑駁及復古氛圍，閃爍不清的影像彷彿隔了一層歷史的薄霧。藝術家在一些充滿歷史指涉的地點拍攝（如擺滿上百尊蔣公銅像的慈湖公園、歷經殖民時代的總統府、臺灣最高點玉山等），這些從歷史迷霧中曾經現身或仍然如幽魂般盤踞在臺灣上空的權力象徵，也顯示出這座島嶼無法從歷史因素造成的迷霧中脫離的現狀。

〈萬歲〉（2011）FIG. [01-9]

姚瑞中〈萬歲〉這支影片的拍攝時值中華民國建國百年（民國元年即1911年，目前許多臺灣的公務機構仍以民國紀年），影片拍攝地點在金門（被視為臺灣面對兩岸戰爭的最前線）。在影片中，藝術家自己扮演成軍人的角色，站在已經成為廢墟的中正台上高聲喊著「萬歲！」高亢激昂的聲調對比的卻是無人駐足的空景，放眼望去無人回應，舞台中曾經銘刻在心的口號、國號、標語，彷彿已被封存在遙遠的歷史時空裡，與我們的現實漸行漸遠。這組作品反映出1949年以後中華民國在台灣的矛盾荒謬處境。

[01-1] ~ [01-10] *Brain Dead Travelogue* (detail), 2015. *Brain Dead Travelogue* représente un paysage détourné, avec l'incrustation de dix scènes tirées d'une série de performances satiriques que Yao a réalisé de 1994 à 2013.

〈腦殘遊記－臨趙伯駒「江山秋色圖」〉，以下每個作品局部細節，各自代表藝術家姚瑞中從1994年至2013年間所進行的行為表演計畫。

[01-1] Référence à *Territorial Takeover* (1994)

此圖所指的是姚瑞中1994年的行為表演計畫〈本土佔領行動〉。

[01-2] Référence à *Reconquête du continent - service militaire* (1994-1996)

此圖所指的是姚瑞中1994-1996年間所做的行為表演計畫〈反攻大陸行動－入伍篇〉。

[01-3] Référence à *Reconquête du continent - actions* (1997)

此圖所指的是姚瑞中1997年間所做的行為表演計畫〈反攻大陸行動－行動篇〉。

[01-4] Référence à *Le monde appartient à tous* (1997-2000)

此圖所指的是姚瑞中1997-2000年間所做的行為表演計畫〈天下為公行動〉。

[01-5] Référence à *La longue marche* (2002)

此圖所指的是姚瑞中2002年所做的行為表演計畫〈長征行動〉。

[01-6] Référence à *Fantômes de l'histoire* (2007)

此圖所指的是姚瑞中2007年所做的行為表演計畫〈歷史幽魂系列－歷史幽魂〉。

[01-7] Référence à *Marche militaire* (2007)

此圖所指的是姚瑞中2007年所做的行為表演計畫〈歷史幽魂系列－分列式〉。

[01-8] Référence à *Mont de Jade flottant* (2007)

此圖所指的是姚瑞中2007年所做的行為表演計畫〈歷史幽魂系列－玉山漂浮〉。

[01-9] Référence à *longue vie* (2012)

此圖所指的是姚瑞中2011年所做的行為表演計畫〈萬歲〉。

[01-10] Référence à *Longue longue vie* (2012)

此圖所指的是姚瑞中2013年所做的行為表演計畫〈萬萬歲〉。

YUAN Goang-Ming　袁廣鳴

Yuan Goang-Ming vit et travaille à Taipei, ville où il est né en 1965. Diplômé de l'Institut National des Arts (aujourd'hui connu sur le nom de Université Nationale des Arts de Taipei), il est également titulaire d'un diplôme d'Arts Media à l'Académie de Design de Karlsruhe en Allemagne où il a étudié entre 1993 et 1997. Il est actuellement enseignant au département des nouveaux médias de l'Université Nationale des Arts de Taipei.

Il prend régulièrement part à des expositions internationales majeures dont la Triennale Aichi (Japon, 2019), la Biennale de Bangkok (Thaïlande, 2018), la Biennale de Lyon (France, 2015), la Triennale de Fukuoka (Japon, 2014) , la Triennale Asie-Pacifique des Arts Contemporains (Australie, 2012), la Biennale de Singapour (2008), la Biennale de Liverpool (Angleterre, 2004), la 50ème Biennale de Venise - Pavillon de Taïwan

(Italie, 2003), la Biennale de Séoul (Corée du Sud, 2002), 010101 : Art in the Technology Age présenté par le Musée des Arts Modernes de San Francisco (Etats-Unis, 2001) ainsi que la Biennale de Taipei (Taïwan, 2002, 1998, 1996).

Reconnu sur la scène internationale, Yuan Goang-Ming a commencé sa carrière en 1984, en pionnier de l'art vidéo. Il associe technologies d'avant-garde et métaphores symboliques pour créer des illusions visuelles numériques qui véhiculent des perceptions mentales et psychologiques complexes, et interrogent les conditions de vie dans une société de l'image.

Son esthétique raffinée s'accorde avec la dimension poétique et philosophique de sa démarche.
(Translated by Xavier Mehl)

1965 年生於臺灣並定居於此。畢業於國立藝術學院美術系，1993-1997 年間赴德國國立卡斯魯造型藝術學院攻讀媒體藝術學系碩士學位。現任教於國立臺北藝術大學新媒體藝術學系。

袁廣鳴是早期臺灣錄像藝術的先鋒，自 1984 年開始從事錄像藝術創作，也是目前臺灣活躍於國際媒體藝術界中知名的藝術家之一。他的作品擅用象徵隱喻，並結合科技媒材的影像語言，探討影像社會中有關人的感知以及生存狀態，並以極具詩意和哲學思維的方式呈現作品的影像美學。袁廣

鳴受邀參與大型國際展覽不勝枚數，其中包括「愛知三年展」（2019）、「第一屆曼谷藝術雙年展」（2018）、「法國里昂雙年展」（2015）、「福岡亞洲藝術三年展」（2014）、「澳洲亞太當代藝術三年展」（2012）、「新加坡雙年展」（2008）、「英國利物浦雙年展」（2004）、「紐西蘭奧克蘭三年展」（2004）、「第 50 屆威尼斯雙年展」台灣館（2003）、「漢城國際媒體藝術雙年展」（2002）、美國舊金山現代藝術美術館的「01.01: Art in Technological Times」（2001）、「日本 ICC1997 媒體藝術雙年展」（1997）、「台北雙年展」（2002、1998、1996）等。

FIG. [01]

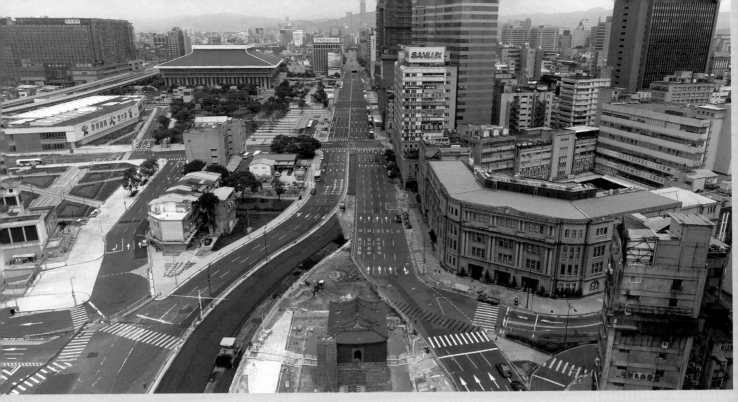

FIG. [01]

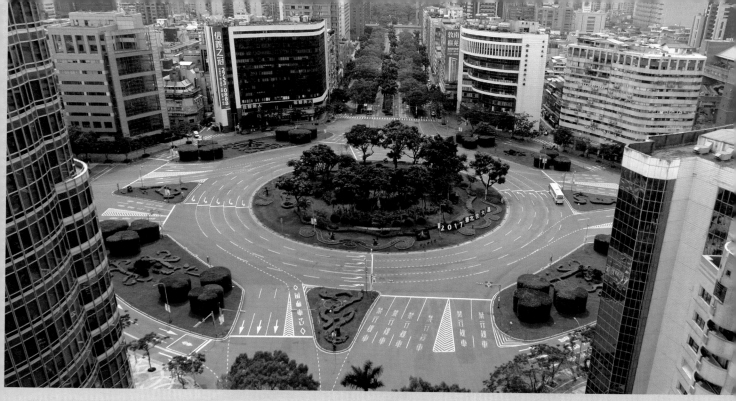

FIG. [01]

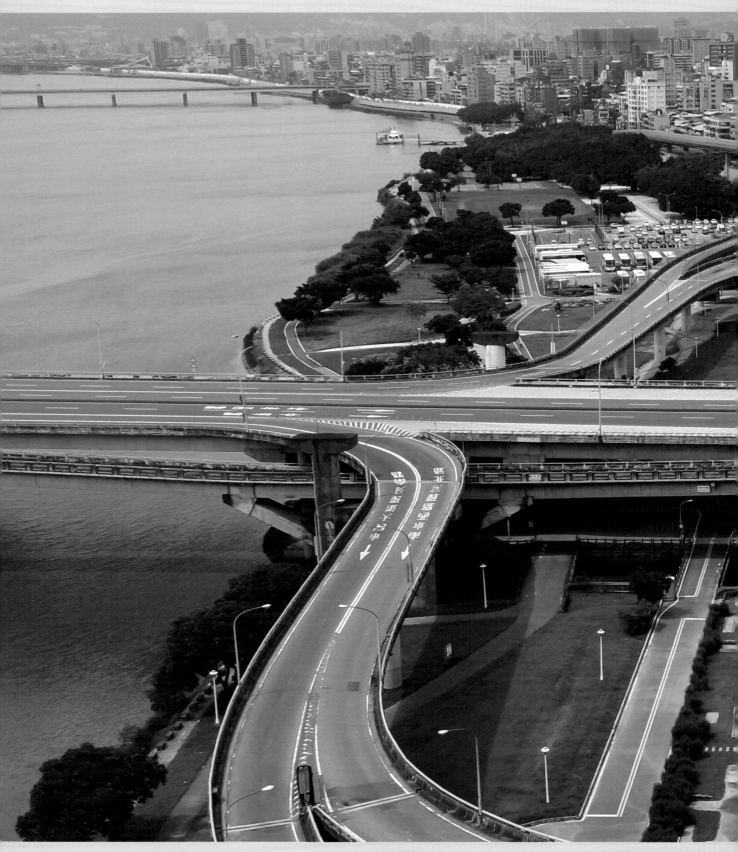

FIG. [01]

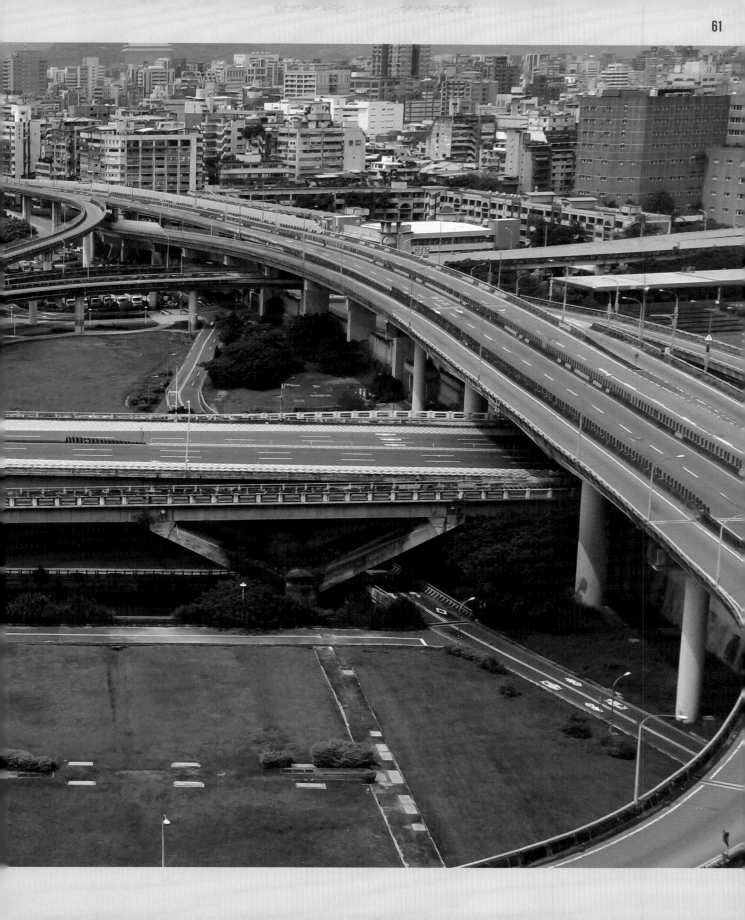

FIG. [01]

FIG. [01]

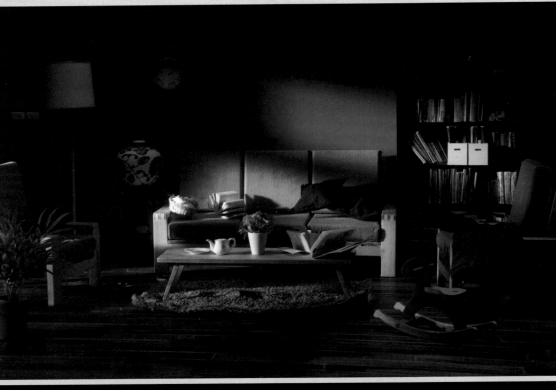

FIG. [02]

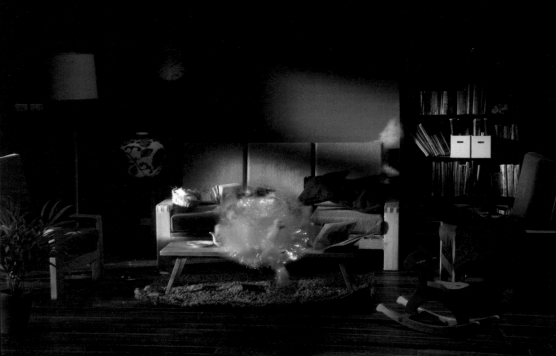

FIG. [02]

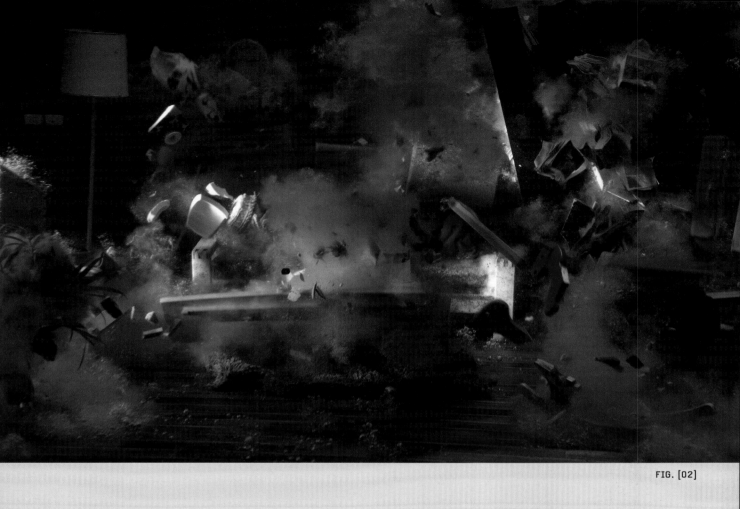

FIG. [02]

INTRODUCTION

Everyday Maneuver

Depuis 1978 , Taïwan organise chaque année "L'exercice de défense aérienne conjoint de l'armée et de la population civile de la République de Chine", sous le nom de code "Wan'an". Cet entraînement annuel vise à s'assurer des capacités de mobilisation militaire et civile ; à rappeler la menace toujours présente de l'autre côté du détroit et à familiariser l'ensemble de la population avec les mesures de défense nationale.

L'œuvre de Yuan Goang-Ming *Everyday Maneuver* a pour cadre l'un de ces exercices : durant les 30 minutes que dure l'opération, l'artiste a survolé et filmé à l'aide de cinq drones munis de caméras cinq axes routiers majeurs de Taïpei. Yuan Goang-Ming utilise là son savoir-faire en matière de prise de vues pour créer des images à l'étrangeté radicale : en effet, la caméra en se déplaçant en ligne droite et en surplombant la ville, donne une impression de surveillance menaçante.

L'effervescence de Taïpei s'arrête au moment où retentissent les sirènes de raid aérien, et la ville se transforme soudain en désert urbain, ses habitants restant cachés et immobiles. Cette habitude d'une répétition générale face à la menace guerrière reflète le paradoxe qu'il y a pour Taïwan de développer une société libre et démocratique tout en étant confrontée à la guerre. *Everyday Maneuver* offre ici un tableau à la fois sarcastique et surréaliste de la ville. Accompagné du son inquiétant des sirènes d'alarme, ces vues bien réelles de Taïpei peuvent aussi être vues comme annonciatrices de la crise qui menace les sociétés humaines, ou comme un quotidien fragile qui, à tout moment, peut être confronté à une fin inéluctable.
(Translated by Pierre Charau)

Dwelling

Yuan Goang-Ming exprime, par le biais d'un langage vidéo poétique, son angoisse profonde et existentielle que soient détruits la quiétude et le confort de son foyer, rempart contre l'insécurité nucléaire, la menace de la guerre, les crises économiques et commerciales.

Dans *Dwelling*, l'artiste nous montre d'abord l'image d'un salon calme et paisible. Mais alors que le spectateur s'immerge dans l'atmosphère tranquille et sereine du salon, au point même de s'endormir, les objets qui originellement étaient immobiles commencent à s'agiter doucement. Puis, prenant le spectateur par surprise, le salon se désintègre en une puissante explosion qui fait tout voler en éclats. Peu après, alors que nous n'avons pas même pris pleinement conscience de ce qui vient de se passer, les débris disséminés se réassemblent et tout dans le salon reprend son aspect premier comme si rien ne s'était passé. La scène retrouve alors sa tranquillité et sa sérénité.

En intitulant cette œuvre *Dwelling* (ou plutôt, à partir du titre en chinois : Habiter en poète), Yuan Goang-Ming fait référence à un discours de Heidegger intitulé *Der Mensch wohnt als Dichter* (L'Homme habite en poète), titre lui-même emprunté à des vers de Hölderlin disant que ce n'est que lorsque Dieu et l'Homme vivront en harmonie que ce dernier pourra « habiter en poète ». Nous croyons pouvoir tout contrôler. Mais en fait nous sommes impuissants à maîtriser la nature ou à faire face à de grands changements imprévus. Avec *Dwelling*, l'artiste semble nous demander si nous pourrons continuer à vivre dans l'environnement qui est actuellement le nôtre.
(Translated by Pierre Charau)

作品介紹

〈日常演習〉

臺灣自 1978 年起每年定期舉行「萬安防空演習」，萬安演習是中華民國軍民聯合防空演習代號，目的是藉由演習和訓練，驗證軍民動員作戰及緊急應變能力，提高彼岸敵情來襲的警覺並落實全民防衛的目標。藝術家袁廣鳴的作品〈日常演習〉直接取景自一年一度的萬安演習，在演習的半小時時間，以 5 架空拍機同時在臺北市區五條主要道路的上方進行鳥瞰式的拍攝，以一種猶如高空掃描的視覺呈現，反映出從上而下的監控凝視和一股隱藏其中的威脅，藝術家以向來特有的視覺拍攝手法，將日常之景交錯出反常的奇觀之景。

〈日常演習〉裡呈現的是高度發展的城市樣貌，但當防空警報響起時，車水馬龍的臺北市區，頓時成為空城，所有人員在同一時間暫時靜止並隱蔽，這種「日常化預演戰爭威脅」象徵著臺灣在民主自由社會的發展下與戰爭共存的矛盾，形成一種極度諷刺又超乎現實的城市奇觀。伴隨著令人不安的警報聲，這最真實的台北城市風景，好像也時時預告著人類文明社會所面臨的危機，一個隨時必須面對終結的生活日常。

〈棲居如詩〉

長久以來，袁廣鳴的創作經常透過詩意般的影像語言表達出對於家園安適與安頓的不安隱慮，他的錄像作品如〈逝去的風景〉、〈能量的風景〉、〈日常演習〉、〈佔領第 561 小時〉等，傳達出對於家園已逝、核安、戰爭威脅、經貿危機等生存處境的憂慮，並提出人們「棲居何以如詩」的質問。

在〈棲居如詩〉作品中，藝術家先是呈現靜謐與祥和的客廳場景，就在觀者沉浸在溫馨安逸的居家氛圍下，安靜到可以陷入夢鄉之際，原本靜置的一切開始出現隱隱的騷動，在觀者毫無心理準備的瞬間突然爆炸，碎片四飛，然而，就在我們尚未適應這突變的破壞之際，一切殘骸又瞬間恢復原狀，彷彿一切劇變從未發生，生活又如常安逸平和。藝術家以「棲居如詩」命名，出自德國哲學家海德格演講中引用浪漫主義詩人荷爾德林（Friedrich Höderlin, 1770-1843）的詩句：當天地神人合一，人才可能獲得詩意的棲居。人類以為自己可以掌控一切，事實上，我們無法掌握大自然也無法掌握所有未知的變化。〈棲居如詩〉向觀眾同時提問：安居在如今的現實環境下是否還存在可能？

[01] *Everyday Maneuver,* 2018. Vidéo monobande. Durée : 5 mn 57 sec. Collection personnelle de l'artiste.
〈日常演習〉，2018 年。單頻道錄像。長度：5 分鐘 57 秒。藝術家自藏。

[02] *Dwelling,* 2014. Vidéo monobande. Durée : 5 mn. Collection personnelle de l'artiste.
〈棲居如詩〉，2014 年。單頻道錄像。長度：5 分鐘。藝術家自藏。

CHANG Li-Ren 張立人

Né en 1983 à Taichung dans le centre-ouest de Taïwan, Chang Li-Ren vit et travaille aujourd'hui dans la ville de Tainan. Il est diplômé de l'Institut des Arts Plastiques de l'Université Nationale des Arts de Tainan. Son œuvre se compose essentiellement d'installations, de vidéos et d'animations montées selon ses propres méthodes de story-telling. Elles mettent en avant un monde virtuel, situé quelque part entre l'imagination et la réalité.

Il a remporté plusieurs prix, dont en 2009, le Kaohsiung Award et le Prix de la 7ème édition des Arts Contemporains de Taoyuan. Il a également reçu une nomination lors de la 8ème édition du festival des Arts Taishin en 2010. L'artiste a pris part à de nombreuses expositions importantes dont le Festival des Arts Média du Futur de C-Lab (Taipei, 2021) ; Double Echoing au pavillon de Taïwan lors de la 13ème Biennale de Gwangju (Corée du Sud, 2021) ; City Flip-Flop au C-Lab de Taipei (2019) ; Wild Rhizome Biennale de Taïwan au; Musée National des Beaux-Arts de Taïwan(2018); Asia Anarchy Alliance au Tokyo Wonder Site (Japon, 2014) ; Remaster vs Appropriate the Classics au AM Space de Hong Kong (2014) ; Schizophrenia Taiwan 2.0 à la Transmediale de Berlin (Allemagne, 2013) ; Cyberfest de Saint Petersbourg (Russie, 2013) ou encore Ars Electronica de Linz (Autriche, 2013). Il a été sélectionné en 2008 pour concourir aux 8èmes Taishin Arts Award et reçu en 2009 le Premier prix des beaux-arts de la ville de Taïpei ainsi que celui de la ville de Kaohsiung. (Translated by Xavier Mehl)

1983 年生於臺灣臺中，畢業於國立臺南藝術大學造形藝術研究所，現居並工作於台南。他創作多以錄像裝置，融合概念與動畫製作，擅長以細膩的手工與敘事手法建構出介於想像與現實之間的虛擬世界，其錄像作品更巧妙地掌握其間的界線，以詼諧的故事暗喻著現實的政治或人類的生存處境。

張立人自 2009 年開始便獲獎無數，是年曾獲高雄獎首獎、臺北美術獎首獎並於 2010 年入圍第 8 屆台新藝術獎，創作獲得不少肯定，也陸續參與許多重要展覽活動包括：臺北空總臺灣當代文化實驗場「未來媒體藝術節」（2021）；韓國第 13 屆光州雙年展臺灣 C-LAB 主題館「雙迴聲」（2021）；臺北空總臺灣當代文化實驗場「城市震盪」（2019）；臺北當代藝術館「少年當代—未終結的過去進行式」（2019）；國立臺灣美術館「野根莖—2018 臺灣美術雙年展」（2018）；日本東京 Tokyo Wonder Site「AAA 亞細亞安那其連線」（2014）；香港 am space「復辟 vs 挪用經典— VT ArtSalon & am space 臺港交流展」（2014）；德國柏林新媒體藝術節 / 俄羅斯聖彼得堡 Cyberfest/ 奧地利林茲電子藝術節「臺灣分裂 2.0」（2013）等。

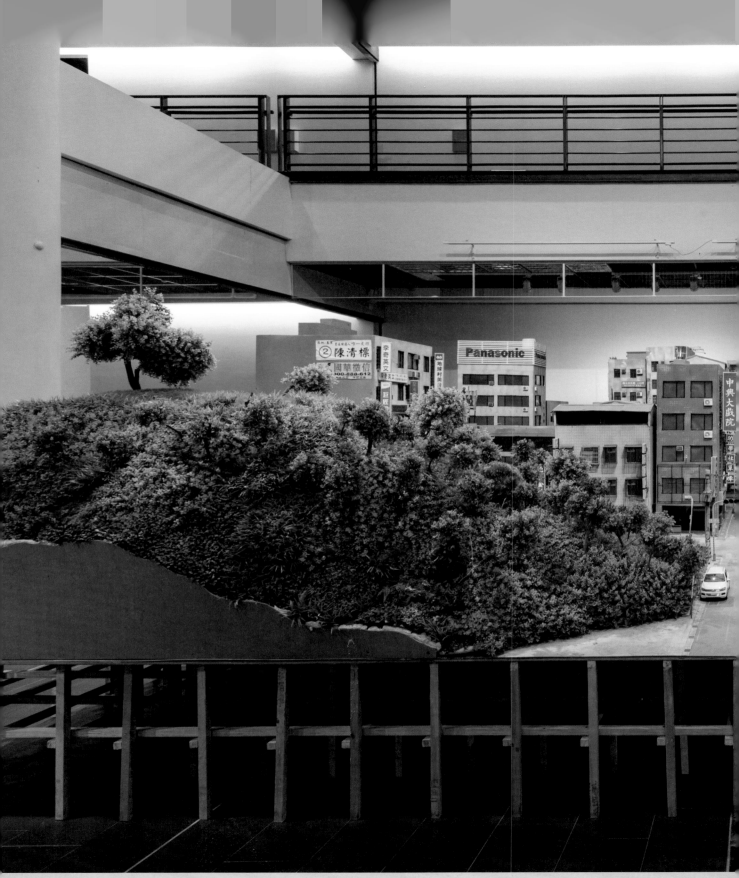

FIG. [01]

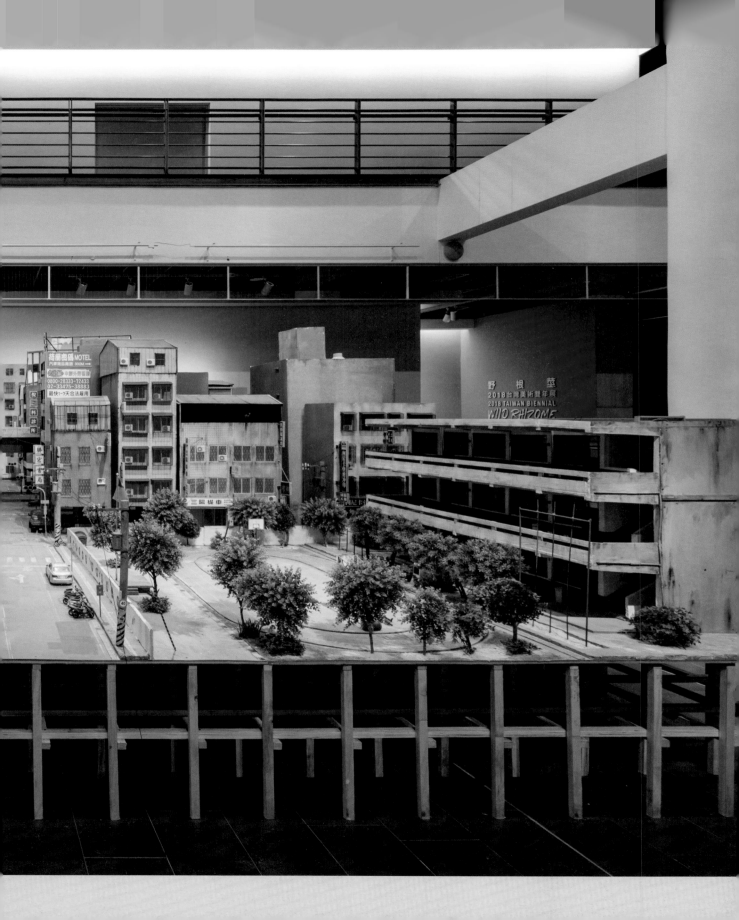

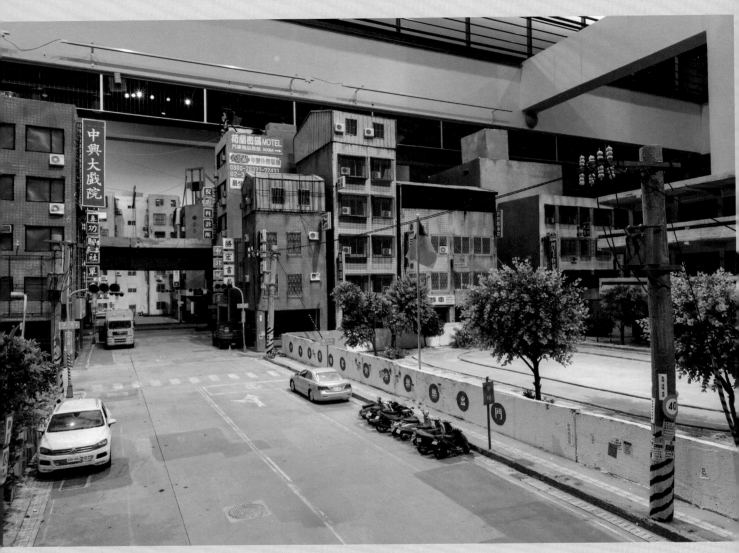

FIG. [01]

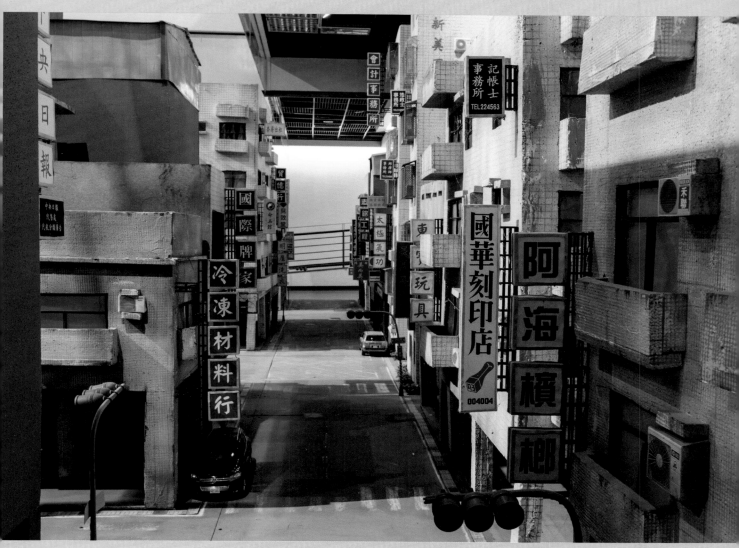

FIG. [01]

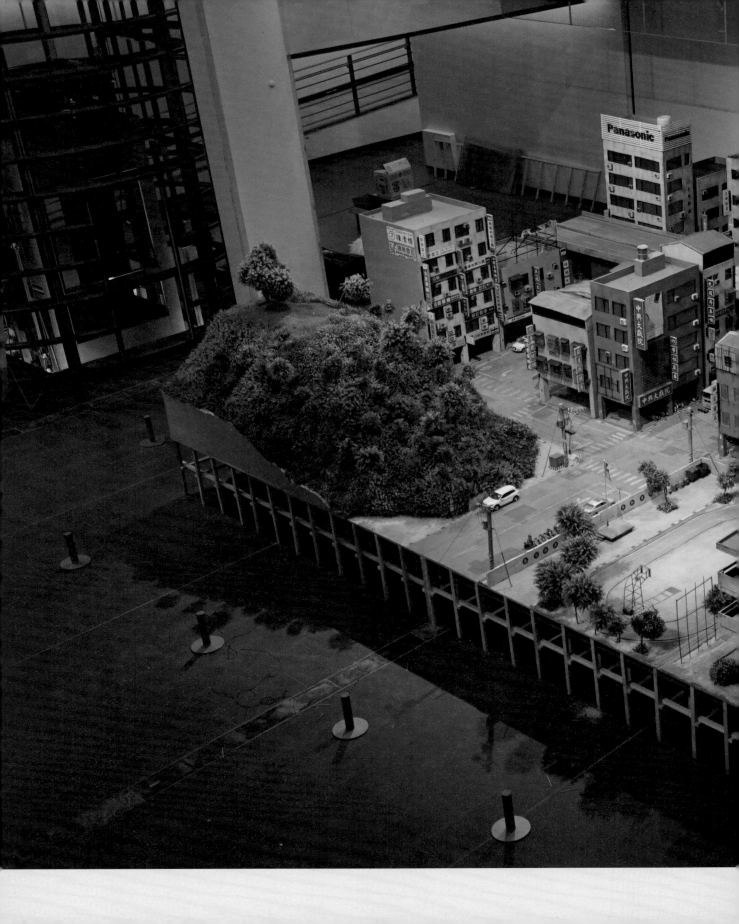

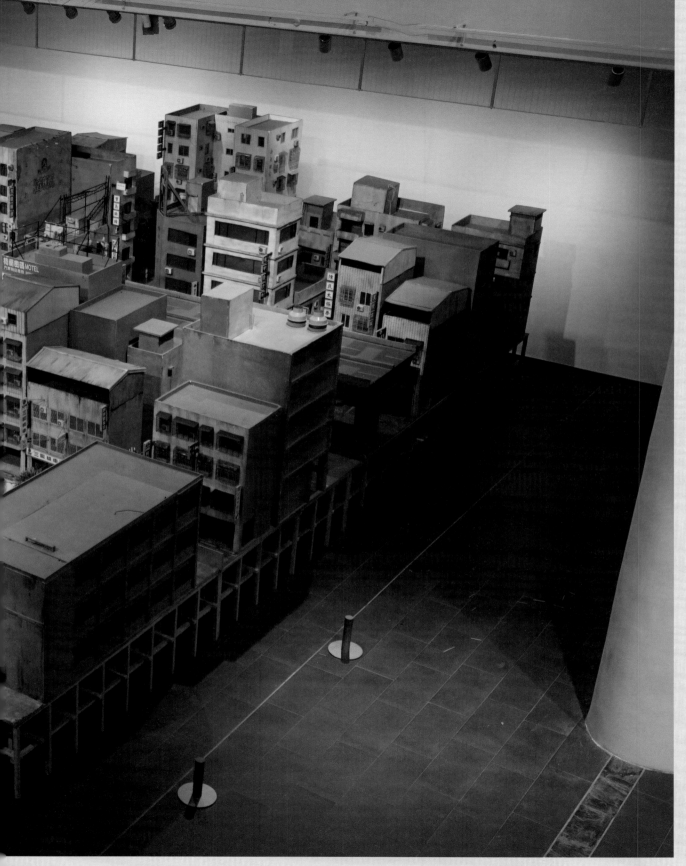

FIG. [01]

FIG. [02]

FIG. [02]

FIG. [03]

FIG. [03]

FIG. [03]

MAÎTRE, LA PARTIE GAUCHE DE VOTRE POITRINE EST ENDOMMAGÉE. UN COMPOSANT VITAL DE VOTRE SYSTÈME CARDIAQUE EST ABSENT. JE SUIS EN TRAIN D'ESSAYER DE LE RÉPARER !

POUR RÉSUMER, VOTRE COEUR EST ABSENT. MAIS NE VOUS INQUIÉTEZ PAS, VOUS N'ÊTES PAS EN DANGER. SELON LES DONNÉES, CE COEUR APPARTENAIT AU SERGENT ARM-STRONG, ANCIEN SOLDAT DE L'ARMÉE AMÉRICAINE. IL A ÉTÉ MARQUÉ COMME VOLÉ.

LE SYSTÈME D'IDENTI-FICATION BIOMÉTRI QUE EST DÉSOR-MAIS ACTIVÉ.

JE SUIS CERTAIN QUE NOUS RETROUVE-RONS CE COEUR RAP-IDEMENT !

NOUS ÉTIONS COINCÉS SOUS TERRE. MAIS LES PLUIES ONT DÉGAGÉ LA BOUE.

NOUS ?

81

FIG. [04]

INTRODUCTION

Battle City

Les vidéos de Chang Li-Ren sont intégralement réalisées par lui seul, du décor jusqu'au tournage en passant par les accessoires, les figurines et la sonorisation. Une remarquable dextérité, un grand souci du détail et un véritable talent narratif lui permettent de créer des mondes virtuels qui empruntent à la fois à l'imaginaire et au réel. Ses scénarios humoristiques évoquent par métaphores la réalité politique ou les angoisses de l'humanité.

Il présente ici sa vision de la ville sous forme d'une trilogie. Intitulant les deux vidéos d'animation respectivement *The Glory of Taiwan*, *Economic Miracle* et *Formosa Great Again*, il évoque trois périodes distinctes de l'histoire de Taïwan, riches d'associations dans la mémoire collective, mais en en inversant l'ordre chronologique afin de créer une trame narrative nouvelle qui unit les trois récits en un ensemble atypique de contes légendaires prédictifs.

PREMIER ÉPISODE : *THE GLORY OF TAIWAN*

Ici la «gloire" de Taïwan s'entend au sens de "lumière", d'"éclat" et fait référence au fait que Taïwan, dans son rapport au monde, aurait de tout temps été plongée dans l'obscurité, à l'écart et méconnue de la civilisation. La toute première « gloire de Taïwan » est à mettre au crédit des navigateurs portugais qui, en s'exclamant « Ilha formosa ! » (belle ile, en Portugais), ont dissipé pour le monde l'épais brouillard qui enveloppait l'île. Ce premier épisode traite donc d'un complexe d'infériorité et d'impuissance ainsi que de l'aspiration du corps social à la réussite. Ces sentiments, juxtaposés, confèrent finalement à cette « gloire » le poids d'un fardeau.

DEUXIÈME ÉPISODE : *ECONOMIC MIRACLE*

L'entité économique que représente l'ensemble douanier englobant Taïwan, les Pescadores, Quemoy et Matsu est la forme sous laquelle Taïwan est aujourd'hui reconnue internationalement. La vidéo *Battle City 2* se focalise sur le miracle économique et raconte comment, après la catastrophe nucléaire de la Gloire de Taïwan, le territoire devient pour les Nations Unies un BOT (Build-Operate-Transfer, c'est à dire un projet public dont la concession est confiée à une entité privée), où une grande entreprise du nom de JJ s'implante pour procéder à la reconstruction et transformer Taïwan en une zone économique spéciale dénommée « Nouvelle Formose » et destinée à générer des profits en devises. Au cours du récit, cette « Nouvelle Formose » se voit qualifiée par les investisseurs de « ferme économique » : une ferme aux allures concentrationnaires dans laquelle on prend soin des animaux économiques que sont les Formosans afin qu'ils puissent effectuer toutes sortes de tâches au service des investisseurs.

TROISIÈME ÉPISODE : *FORMOSA GREAT AGAIN*

Quand, dans l'avenir, des hommes d'un talent supérieur auront émigré sur une autre planète, pour les humains restés sur Terre s'ouvrira alors une ère d'oubli de la civilisation. Laissées sur un banc de sable d'où le temps aura disparu, ces âmes abandonnées entreront dans un cycle sans fin de réincarnations, formant un ouroboros reliant futur et passé.

(Translated by Pierre Charau)

作品介紹

〈戰鬥之城〉

藝術家張立人從 2010 年開始，耗時 7 年，獨立建造一座「戰
鬥之城」並撰寫屬於這座城市的故事，他製作大型的模型城市，
一屋一瓦建造出和他生活的城市極度相似的城市街景，以動畫
的方式在這座手工打造的城市空間中拍攝他的二部錄像作品。

有別於商業動畫分工的模式，他從場景、道具、人物偶、配音
到拍攝，獨自完成所有的環節，透過三部曲的方式述說自身對
於城市的想像，目前他已完成分別命名為〈台灣之光〉、〈經
濟奇蹟〉動畫影片與〈福爾摩沙〉漫畫本，將台灣歷史上三個
不同時期、且具有集體記憶的名詞去除脈絡之後，重新書寫、
倒裝為三個一組非典型的神話預言。

第一部 〈台灣之光〉

「台灣之光」這個名詞的出現揭露了一個很弔詭的現象，似乎台
灣之於世界的關係一直處在黑暗的洞窟之中，尚未被文明發現
的狀態。於是乎葡萄牙人驚呼的福爾摩沙，穿透了這名為世界
的黑暗迷霧，成了最早的台灣之光。而台灣之光做為第一部作
品的主軸，正是在闡述這種無能為力的自卑感，社會集體追求
的成功與優越感，最終否定了其自身的存在，造就了一場名為
「台灣之光」的災難。

第二部 〈經濟奇蹟〉

以台澎金馬關稅領域作為一個經濟實體，是台灣現今被世界承
認的方式之一。〈戰鬥之城第二部〉的影像內容將會以「經濟
奇蹟」為主軸，描述名為「台灣之光」的核子災變之後，台灣
被聯合國以 BOT（Build – Operate – Transfer）模式託
管，讓一個名為 JJ 企業的公司進駐進行重建，將台灣轉型成
為規畫用來賺取外匯的經濟特區「新福爾摩沙」。故事中的「新
福爾摩沙」亦被投資者稱為經濟農場，以農場集中營的概念，
豢養著被稱為經濟動物（Economic Animal）的福爾摩沙人，
能夠為投資者提供各種服務。

第三部 〈福爾摩沙〉

在未來高等人類移民太空之後，剩下的人類則進入了文明失落
的世紀。這些被遺留在地球的靈魂在失去時間的沙洲上不斷輪
迴，成了連接過去與未來的銜尾蛇。

[01]　*Battle City - Scene*, 2010-2017. Maquettes. 760 x 810 x 260 cm.
Collection personnelle de l'artiste

〈戰鬥之城 — 場景〉，2010-2017 年。模型，760 x 810 x 260 cm。
藝術家自藏。

[02]　*Battle City 1 - The Glory of Taiwan*. 2010-2017. Vidéo monobande,
couleur, son, 4K Full HD. 26 mn 21 sec.
Collection personnelle de l'artiste

〈戰鬥之城第一部 — 臺灣之光〉，2010-2017 年。單頻道影片、彩色、有聲，
26 分 21 秒。藝術家自藏。

[03]　*Battle City 2 - Economic Miracle*. 2018-2021. Vidéo monobande,
couleur, son, 4K Full HD. 45 mn 42 sec.
Collection personnelle de l'artiste

〈戰鬥之城第二部 — 經濟奇蹟〉，2018-2021 年。單頻道影片、彩色、有聲，
45 分 42 秒。藝術家自藏。

[04]　*Battle City 3 - Formosa Great Again*. 2021. Bande dessinée.
110 pages.

〈戰鬥之城第三部 — 福爾摩沙〉，2021 年。漫畫，黑白。110 頁。

HUANG Hai-Hsin 黃海欣

Née à Taipei en 1984, Huang Hai-Hsin partage sa vie et son travail entre Taipei et Brooklyn. Diplômée de l'Université Nationale d'Éducation de Taipei en 2007, Huang Hai-Hsin est titulaire d'un Master en Beaux-Arts de l'École des Arts Visuels de New York. Son travail a été présenté dans un grand nombre d'expositions en groupe, notamment au Musée des Beaux-Arts de Taipei (Taïwan, 2011, 2020), au Musée des Arts Mori de Tokyo (Japon, 2018), au Musée de Séoul (Corée du Sud, 2018), au Musée des Arts Contemporains de Herzliya (Israël, 2012), au Musée des Beaux-Arts de Kuandu (Taïwan, 2013, 2014, 2022) ainsi qu'au Musée des Arts Herbert F. Johnson (Ithaca, Etats-Unis, 2017).

Dans ses peintures, Huang Hai-Hsin dépeint la société contemporaine, la banalité du quotidien, la vacuité de la société capitaliste, se situant sur une ligne ambiguë entre humour et horreur. Pour cela, elle s'inspire de photos de situations ordinaires de la vie en société qu'elle trouve sur des sites internet institutionnels (gouvernement, écoles, médias). Dans ses œuvres, la plupart des situations peuvent prendre une tournure ridicule, absurde, voire gênante. Ironie, sarcasme, esprit critique se mêlent au souci du détail et Huang Hai-Hsin, par son approche plastique, transforme le modeste en extraordinaire, le banal en amusant, le gênant en intriguant. Ce travail invite chaque spectateur à garder une distance avec le bon goût, avec ses principes, et l'éloigne de sa tendance à une certaine forme de standardisation.

(Translated by Xavier Mehl)

1984 年出生於臺灣臺北。畢業於國立臺北師範學院（現國立臺北教育大學），2009 年紐約視覺藝術學院畢業，現居於台北／紐約並持續創作。她曾於 2011 年獲台北美術獎優選。近年來作品曾獲邀至多個國家展示，如 2013 年獲邀參加臺灣以色列跨文化對話的主題展至以色列荷茲利亞美術館展出、2017 年於美國康乃爾大學強生美術館展出、2018 年作品曾赴日本森美術館及韓國首爾市立美術館展出、2020~2021 參加台北雙年展，作品並赴法國龐畢度中心梅茲分館展出。

黃海欣作品取材自日常生活情境，擷取滑稽與尷尬的特殊當下，聚焦於各式古怪情節或戲劇氛圍中，以幽默諧擬的新聞照片式構圖及粗概真切的線條，敏銳勾勒出芸芸眾生中各式小人物的生存場景，揭露人在大時代、政治社會與家庭等各種人際關係中，種種微妙且神經質的荒謬片刻，不僅是對各式現實狀態的揶揄，更是擊中人們內心的不安恐懼與疏離，畫面散發出膠著的焦慮感，有某種因無能為力而導致的歡愉反差，或呈現集體節慶式的逃避，精準卻不尖銳，黑色幽默中帶著童稚天真的視角，彷彿是用哈哈鏡映射現實，殘酷仍存在，只是變得較好入口。

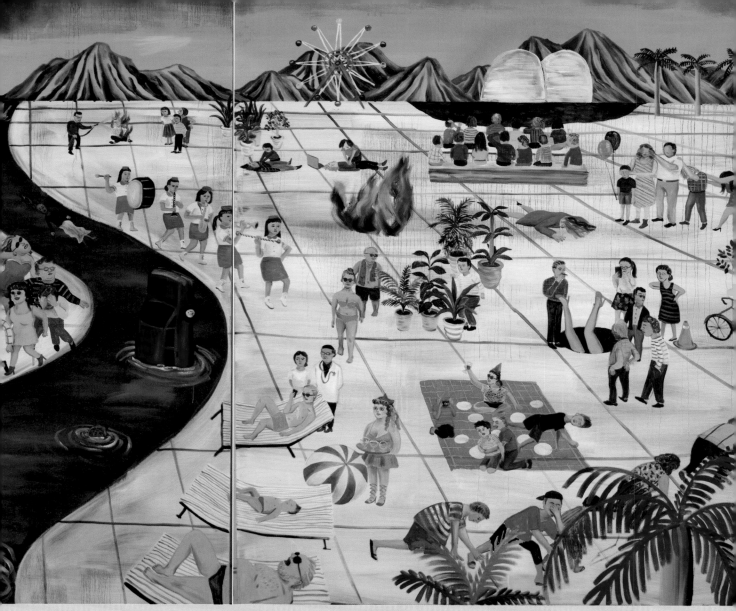

FIG. [01]

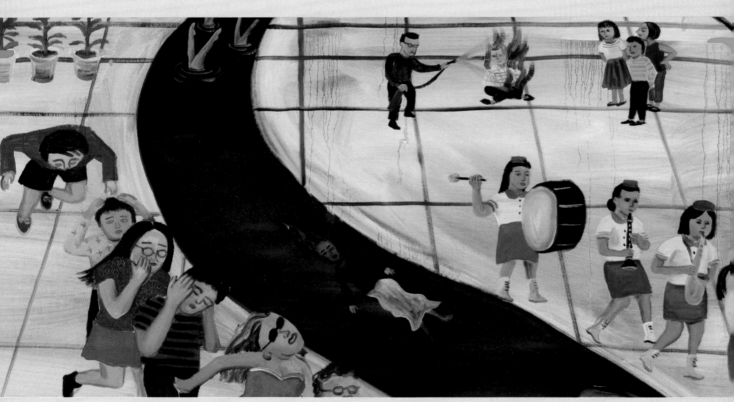

FIG. [01-1]

FIG. [01-2]

FIG. [01-3]

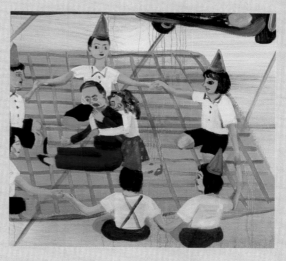

FIG. [01-4]

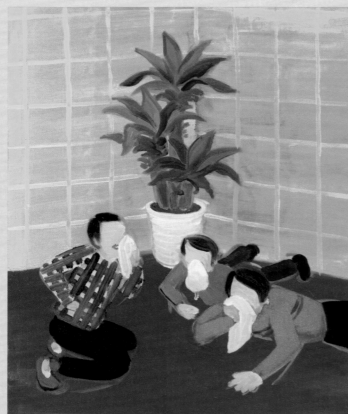

FIG. [02]

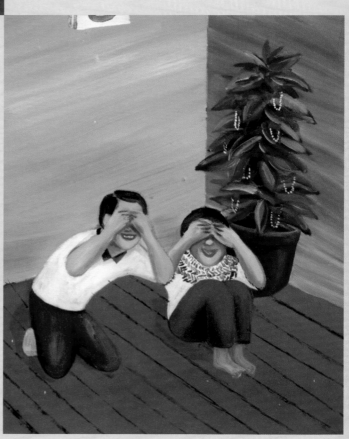

FIG. [03]

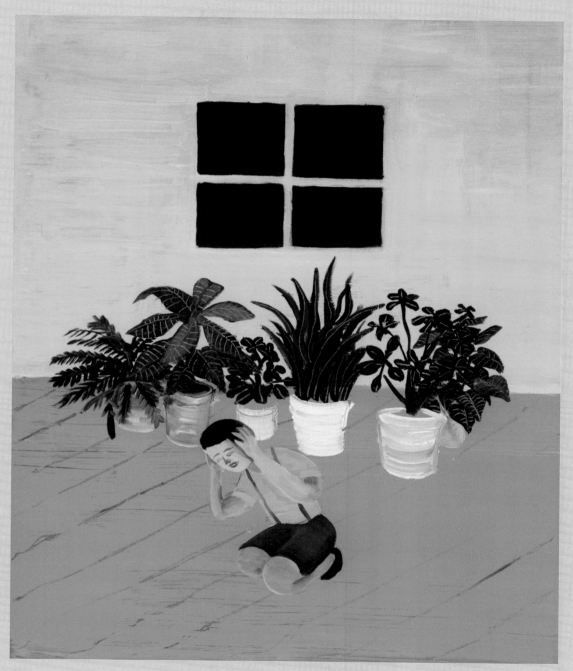

FIG. [04]

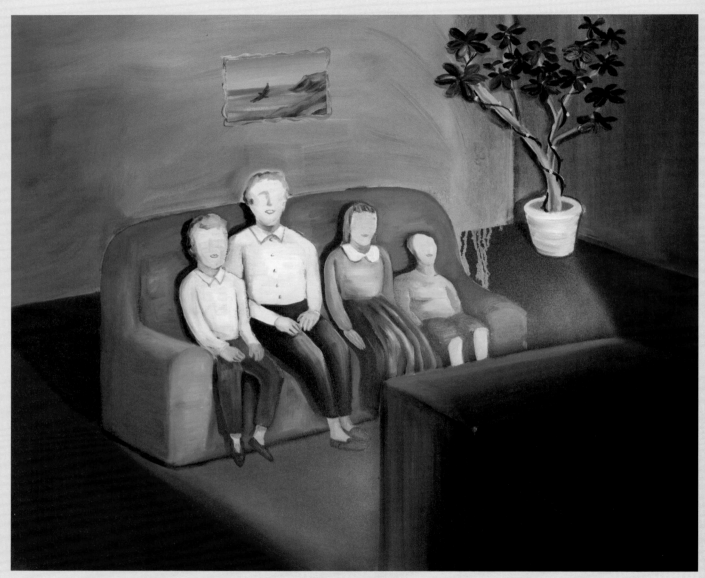

FIG. [05]

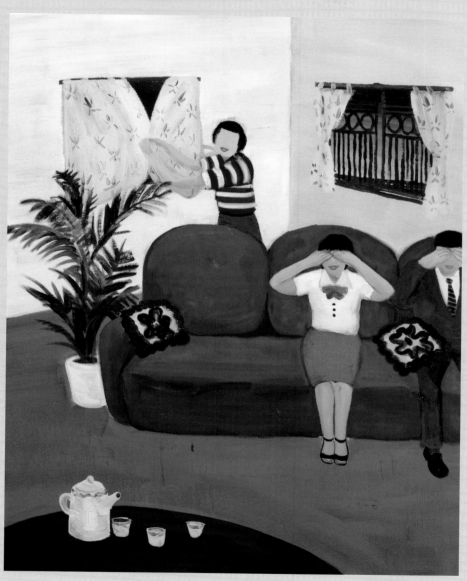

FIG. [06]

FIG. [07]

INTRODUCTION

River of Little Happiness

River of little Happiness présente à première
vue le panorama d'une société heureuse. Les
gens s'y livrent tranquillement à des activités
quotidiennes : pique-niques, promenades, dîners,
jeux. L'ensemble évoque un parc d'attractions,
mais un regard attentif permet de déceler, cachés
çà et là, toutes sortes d'incidents dramatiques
et de catastrophes : attentats, tremblements de
terre, insurrections. Et, en arrière-plan, se
dressent centrales pétrochimiques et nucléaires.
Huang Hai-Hsin insère méticuleusement, sous
le couvert de la banalité quotidienne, des
catastrophes accidentelles et imprévues, comme des
rebondissements dans une intrigue dramatique.
(Translated by Pierre Charau)

作品介紹

〈小確幸之河〉

〈小確幸之河〉一作描繪一個歡愉與危機並存的幸福社會景觀，
人們悠閒地進行著日常的生活步調：野餐、散步、聚餐、遊戲，
整個畫面如同一座遊樂園，但仔細一看，美好的小事物和小事
件裡隱藏著各種戲劇化的意外和災難─攻擊、地震、暴動──
穿插並行，畫作後方的背景則可見到運作中的石化與核能電廠。
藝術家細緻地來自每一個不經意不預期的災變時刻，細膩地隱
藏在生活的如常步調，形成一種如同編演式的日常奇觀。

[01]　*River of Little Happiness,* 2015. Huile sur toile. 203 × 489 cm.
Collection privée.

〈小確幸之河〉，2015 年，油畫，203 × 489cm。私人收藏。

[02]　*Expect the Unexpected #3,* 2012. Huile sur toile. 51 × 41 cm.
Collection personnelle de l'artiste.

〈Expect the Unexpected #3〉，2012年，油畫，51x 41cm。藝術家自藏。

[03]　*Expect the Unexpected #2,* 2012. Huile sur toile. 51 × 41 cm.
Collection personnelle de l'artiste.

〈Expect the Unexpected #2〉，2012年，油畫，51x 41cm。藝術家自藏。

[04]　*Untitled Pink,* 2013. Huile sur toile. 63,5 × 51 cm. Collection
personnelle de l'artiste.

〈粉紅色無題〉，2013 年，油畫，63.5x 51cm。藝術家自藏。

[05]　*Family Time,* 2014. Huile sur toile. 61 × 76 cm. Collection de la
galerie Eslite

〈闔家觀賞〉，2014 年，油畫，61x 76cm。誠品畫廊股份有限公司收藏。

[06]　*Weekend Practice#5,* 2012. Huile sur toile. 76 × 63.5 cm.
Collection personnelle de l'artiste.

〈Weekend Practice#5〉，2012 年，油畫，76 × 63.5 cm。藝術家自藏。

[07]　*The Game Goes on,* 2021. Huile sur toile. 162 × 130 cm. Collection
personnelle de l'artiste.

〈The Games Goes on〉，2021 年，油畫。162 × 130cm。藝術家自藏。

WANG Lien-Cheng 王連晟

Né en 1985 à Taipei, où il vit et travaille aujourd'hui, il obtient un diplôme de l'Institut des Arts et Technologies de l'Université Nationale des Arts de Taipei en 2011. En 2009 et 2013, il remporte respectivement le prix de la Performance d'Installation et le Prix d'Art Digital au Festival des Arts Digitaux de Taipei. De même, en 2014, il a été invité à réaliser une performance à l'Ars Electronica Center de Linz en Autriche. Enfin, en 2018, il a été récompensé du prix Taipei Art Award pour son installation *Reading Plan*.

Wang Lien-Cheng articule ses recherches et ses projets autour des nouveaux médias, des dispositifs interactifs pour lesquels il utilise des logiciels open-source, ou des fonctionnalités issues du numérique qu'il utilise pour améliorer certaines sensations et perceptions. L'artiste pose son regard sur une société construite via les technologies, qu'il perçoit comme chaotique : il cherche alors à saisir le lien entre volonté et pouvoir. Par exemple : alors que les technologies et les machines ont été pensées pour servir l'humanité, les grands noms de la technologie profitent des algorithmes, des données du Big Data, des contenus postés sur les réseaux sociaux pour influencer les utilisateurs, leurs comportements et leurs capacités de décision.

Ses œuvres ont été exposées et jouées à l'Ars Electronica (Autriche), au New Technological Art Award (Belgique), aux Journées GRAME (France), au MADATAC (Espagne) ainsi qu'au Festival des Arts Digitaux de Taipei (Taïwan).

(Translated by Xavier Mehl)

1985 年生於臺灣臺北，2012 年畢業於國立臺北藝術大學新媒體藝術研究所。2009 及 2013 年他參與臺北數位藝術節展覽，並獲得該藝術節的互動裝置類首獎以及表演獎首獎，同年在 2013 年他受邀參加奧地利林茲電子藝術節，2018 年他以〈閱讀計畫〉一作榮獲臺北獎殊榮。

王連晟是一名數位藝術創作者，作品跨足於互動裝置和聲音表演，他的裝置作品常以數量感達到一種特異的身體感知，其聲音表演也常搭配程式即時生成的影像，與即時運算的聲音一起演出。藝術家關注科技運用的社會性議題，也善於處理科技演算和聲音互動的整合性展演。他擁有非常豐富的展出經歷，參與過如臺北數位藝術節、林茲電子藝術節、比利時新科技藝術展，以及西班牙現代影音藝術節、法國里昂國立音樂中心、德勒斯登國際當代藝術展等重要展覽。

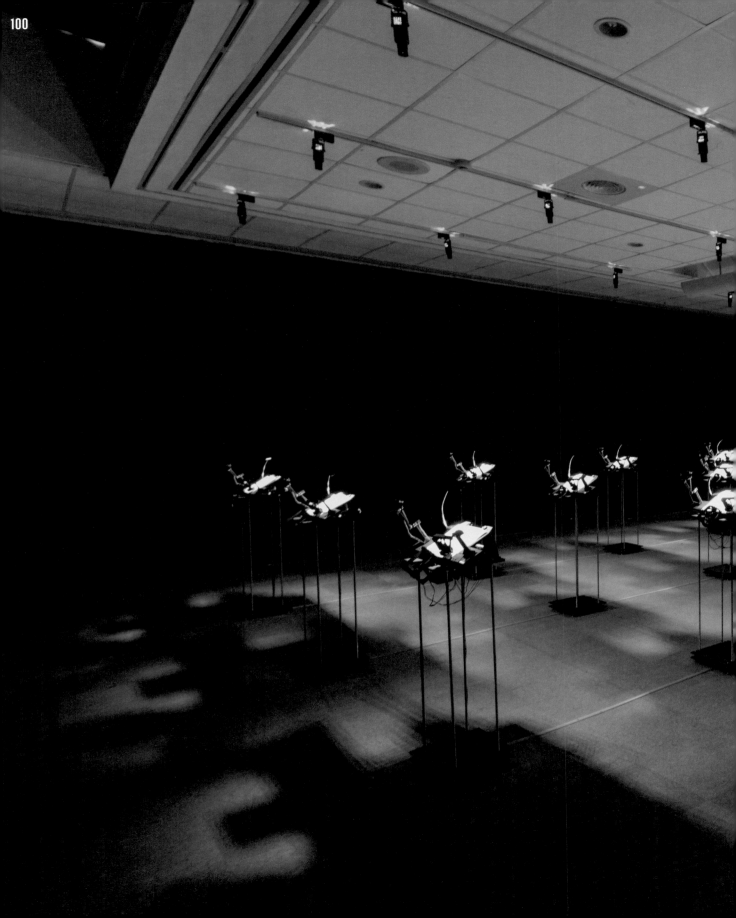

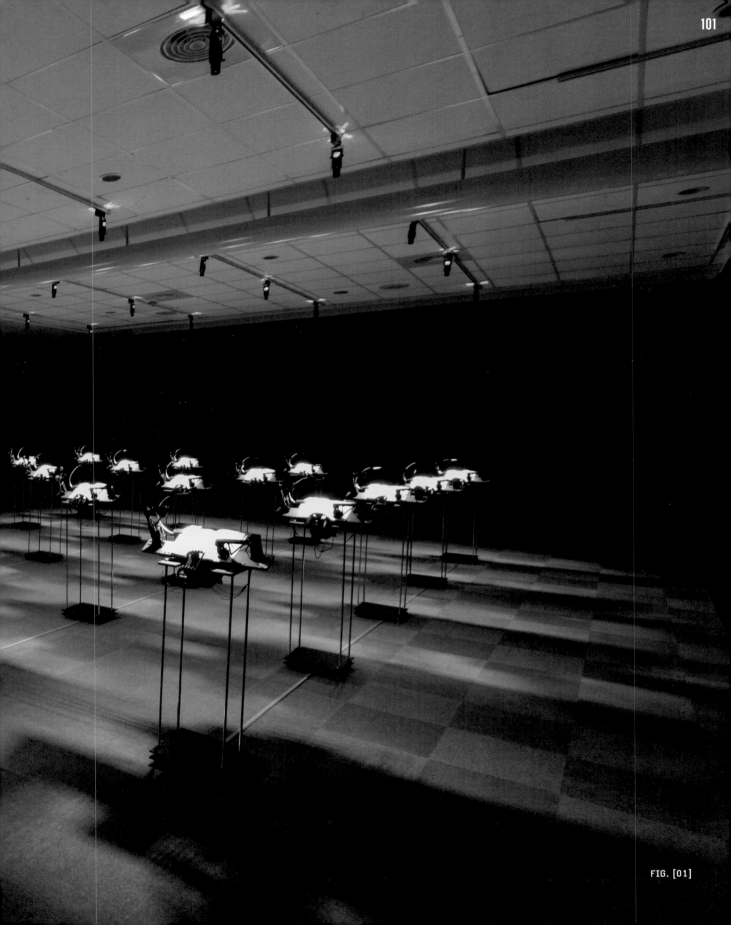

FIG. [01]

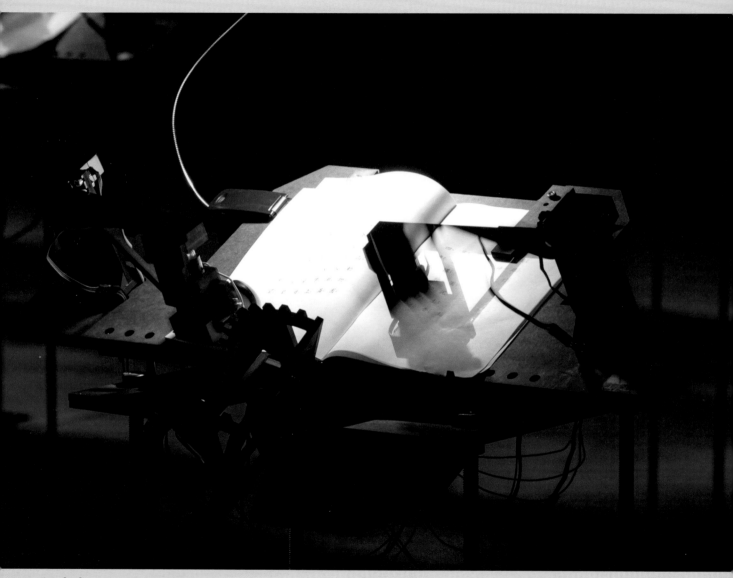

FIG. [01]

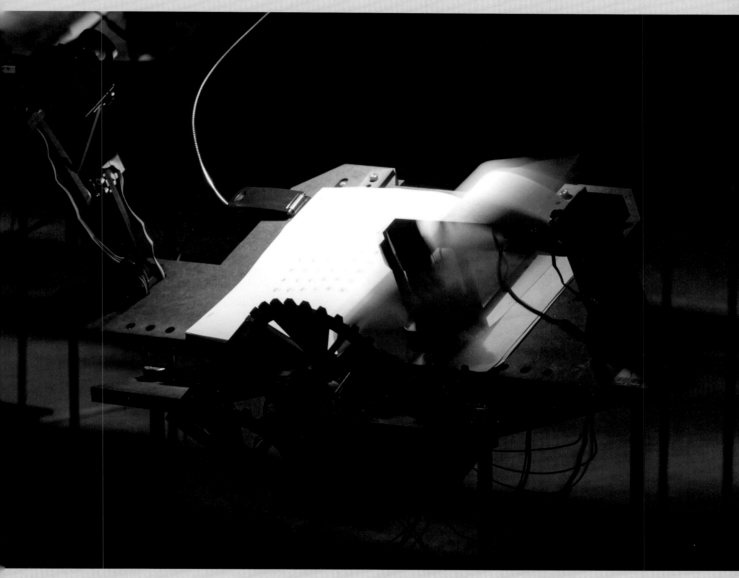

FIG. [01]

FIG. [01]

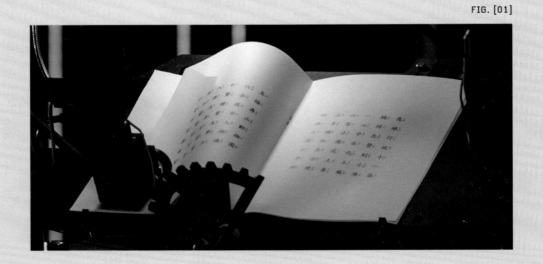

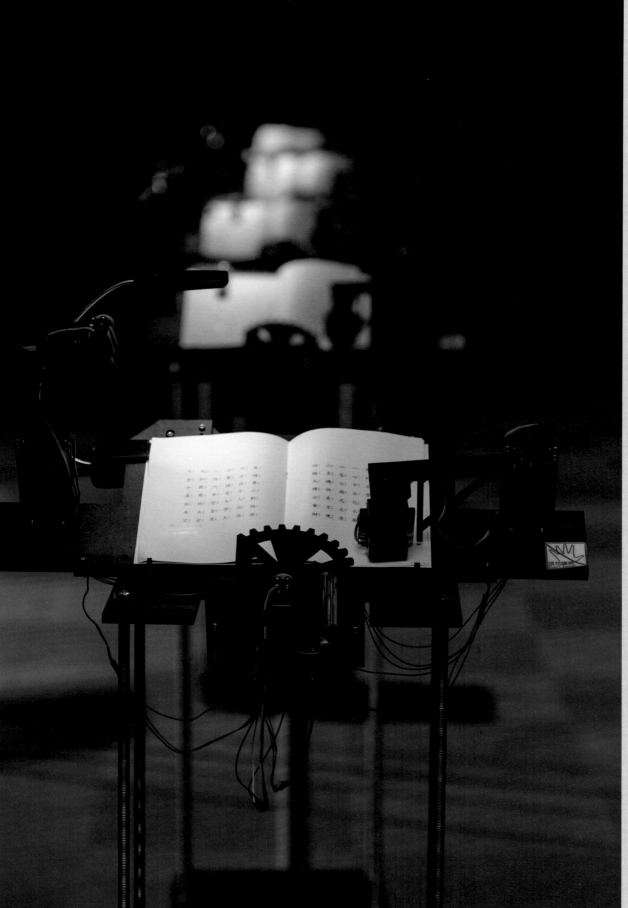

FIG. [01]

INTRODUCTION

READING PLAN

Reading Plan est une installation interactive associant machines et production sonore. Elle est constituée de 23 pupitres sur chacun desquels est placé un livre mu par un tourne-pages automatique. Ils s'animent lorsqu'un visiteur s'en approche et se mettent alors à tourner les pages et à lire à voix haute les *Analectes*, ouvrage emblématique de la pensée confucéenne qui a influencé les systèmes d'éducation de bon nombre de pays extrême-orientaux et même forgé les valeurs de l'éthique familiale et la pensée politique. Il s'agit d'une métaphore d'une salle de classe typique taïwanaise, les 23 pupitres correspondant au nombre moyen d'élèves par classe dans les écoles primaires. La distribution des pupitres dans l'espace, les mouvements mécaniques synchrones et les voix des élèves lisant à voix haute sont une métaphore du rapport établi entre pensée individuelle et appareil d'Etat.

Par la lecture collective à voix haute d'un ouvrage doctrinal, l'artiste dénonce le gavage éducatif et la transformation des élèves en un ensemble d'automates indifférenciés. À travers la métaphore d'une communauté robotisée, il nous incite à nous demander comment, dans nos sociétés entièrement dominées par la technologie, il conviendrait de conduire une réflexion sur les valeurs humanistes, sur l'individu et l'éducation, en opposition à l'asservissement de cerveaux contrôlés par des algorithmes de métadonnées.
(Translated by Pierre Charau)

作品介紹

〈閱讀計畫〉

〈閱讀計畫〉是一個結合機械和聲音裝置的藝術作品。由藝術家王連晟設計 23 台的自動翻書機放置在展場中，23 的數字取自 2016 年臺灣平均國小每班平均人數，也象徵著教室裡的學子。整個展場透過矩陣排列的空間，整齊劃一的機械動作和學子朗讀聲音，隱喻教育體制、個人思想和國家機器之間的關係。

這一個互動式的作品，當觀眾靠近時，這些機器就會啟動翻頁及朗讀的動作，〈閱讀計畫〉裡所朗誦的書籍《論語》一是儒家思想的經典代表著作，影響著許多亞洲國家的知識教育體系，甚至是家庭倫理價值觀和政治思維，也是臺灣課堂學生必讀的教科書。在此藝術家是透過一種教條式經典教科書的集體朗誦，凸顯背後填鴨式教育的反思、巨大體制的機械化操控，而從裝置的形式表達機械群體的隱喻，也深切探討在現今科技力主導的體系下，我們應如何去思考人文價值和思維的自我探索和教育本質，而非成為一個個受控於數據運算的閱讀機器。

[01] *Reading Plan,* 2016. Matériaux : livres, planches en bois, piquets métalliques, servomoteurs, circuits intégrés, LED. Dimensions: 120cm (H) x 1100cm (L) x 1200cm (P). Poids total: 100kg. Collection de la Art Bank, Taïwan

〈閱讀計畫〉，2016 年。書、木板、鐵柱、伺服馬達、電子零件、LED 燈。120cm(H) x 1100cm(W) x 1200cm(D)，重量：100kg。財團法人臺灣美術基金會藝術銀行收藏 。

SU Hui-Yu

蘇匯宇

Né en 1976 à Taipei, Su Hui-Yu est diplômé d'un Master en Beaux-arts obtenu en 2003 à l'Université Nationale des Arts de Taipei. Il est depuis un acteur très actif du milieu de l'art contemporain et du cinéma de Taïwan. Sa série intitulée "Re-Shooting" gravite autour de l'Histoire de Taïwan et de l'Asie de l'Est, de la mémoire, de la « ré-imagination » ainsi que de la transgression. Ses projets les plus récents font appel à la mémoire collective et à différentes idéologies, et explorent les mécanismes d'oppression et de délivrance liés à la culture taïwanaise.

Les travaux de Su Hui-Yu ont été présentés dans un grand nombre d'expositions, de festivals et d'instituts artistiques parmi lesquels : le Festival International du Film de Rotterdam (Pays-Bas), la Videonale (Allemagne), PERFORMA (New York, Etats-Unis), l'Exposition des Arts Contemporains de Wuzhen (Chine), la Biennale Inter-Cité d'urbanisme et Architecture de Shenzhen et Hong Kong (Chine), la Biennale des Arts Contemporains de Curitiba (Brésil), le Musée des Arts Contemporains de Taipei - MOCA (Taïwan), le Musée des Beaux-Arts de Taipei (Taïwan), le Musée des Beaux-Arts de Kaohsiung (Taïwan), le Musée des Arts de San Jose (Californie, Etats-Unis), le Casino de Luxembourg, le Centre des Arts et de la Culture de Bangkok (Thaïlande), la Power Station des Arts de Shanghai (Chine).

En 2017, le Festival International du Film de Rotterdam a organisé une rétrospective de ses œuvres vidéos alors que sa réalisation *Super Taboo* était présentée en première mondiale lors de la Compétition du Court-Métrage Tiger. Par la suite, Su Hui-Yu a participé à deux reprises à cette compétition, en 2019 et 2021. En 2019, il a remporté le Prix des Arts Visuels lors de la 17ème édition des Prix Taishin Arts. La même année, son œuvre *Future Shock* a remporté le Prix du court-métrage de Kaohsiung (Taïwan) et a été présenté lors de l'exposition Art Wuzhen en Chine.

(Translated by Xavier Mehl)

1976 年出生於臺北，2003 年國立臺北藝術大學美術創作研究所畢業。自 2003 年起，他便活躍於藝壇，持續以錄像、攝影與裝置藝術來探討大眾媒體對於身體、日常生活與意識型態的影響。近期他經常借用電影工業中「補拍」（Re-shooting）的概念聚焦台灣及東亞的歷史、記憶，藉由重新想像及轉化詮釋進行系列創作。蘇匯宇選擇將個人經驗揉雜於這些歷史文本與脈絡，以個人已然模糊且如夢似幻的記憶為基礎，再將之延展至群體的歷史或意識型態，藉此方法重新探索並解放那些被壓抑在歷史與倫理框架下的記憶。

蘇匯宇國內外展演經歷豐富，除了於臺灣各大美術館展出，亦受邀於鹿特丹電影藝術節、德國波昂錄像藝術節、紐約 PERFORMA、中國烏鎮當代藝術展、香港／深圳建築雙城雙年展、巴西庫里蒂巴國際當代藝術雙年展、加州聖荷西美術館、盧森堡卡西諾當代藝術中心（Casino Luxembourg）、曼谷藝術文化中心（BACC）以及上海當代藝術博物館（Power Station of Art）等重要機構。2017 年獲邀鹿特丹影展（IFFR）舉辦個人專題放映「Su Hui-Yu: The Midnight Hours」，作品〈超級禁忌〉入圍影展的金虎獎短片類競賽（Tiger Award for Short Film）。2018 年新作〈唐朝綺麗男〉參展「台灣美術雙年展」後，二度入圍鹿特丹影展金虎獎短片競賽。2019 年他的作品獲得台新藝術獎年度視覺藝術大獎，作品〈未來的衝擊〉獲高雄市電影館「高雄拍」獎助，以三頻道裝置形式首展於「烏鎮當代國際藝術邀請展」，並以短片形式入圍高雄電影節國際競賽。

FIG. [01]

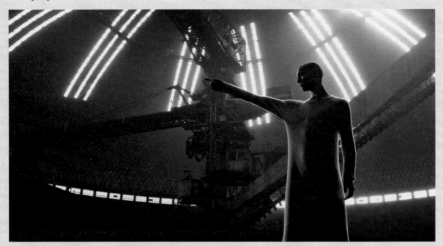

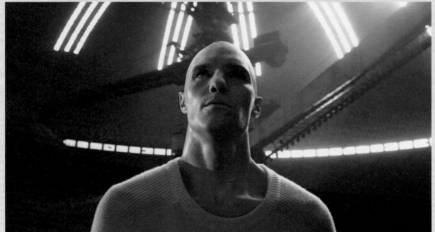

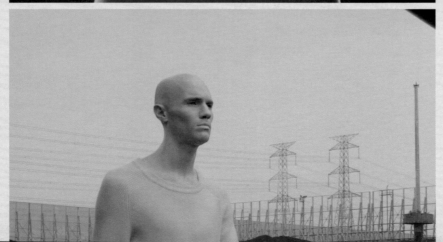

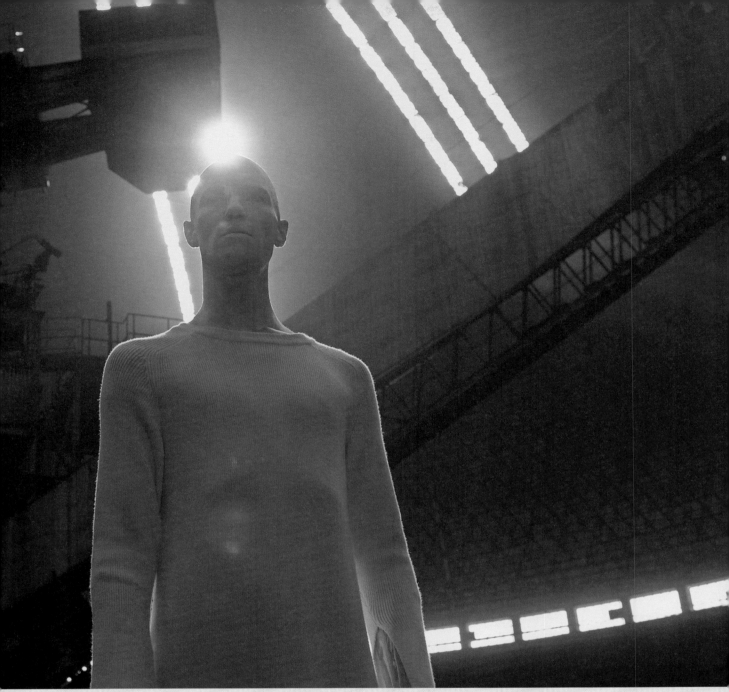

FIG. [01]

FIG. [01]

FIG. [01]

FIG. [01]

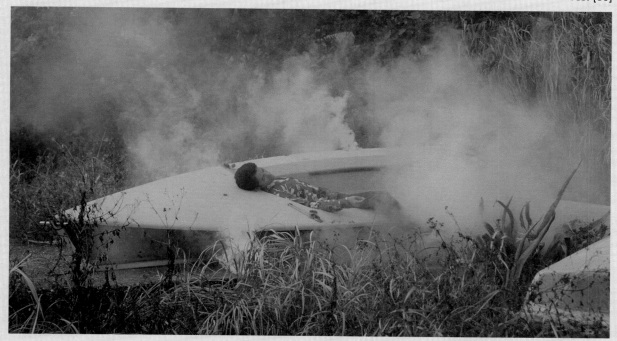

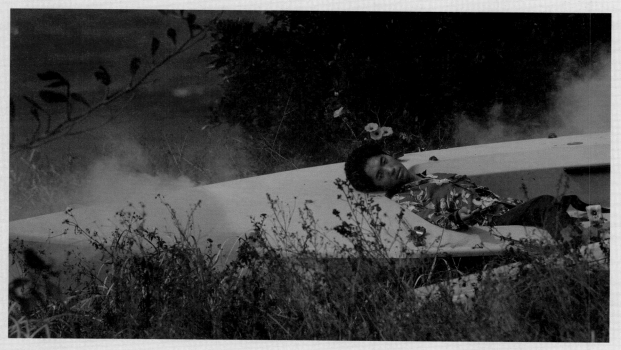

FIG. [01]

FIG. [01]

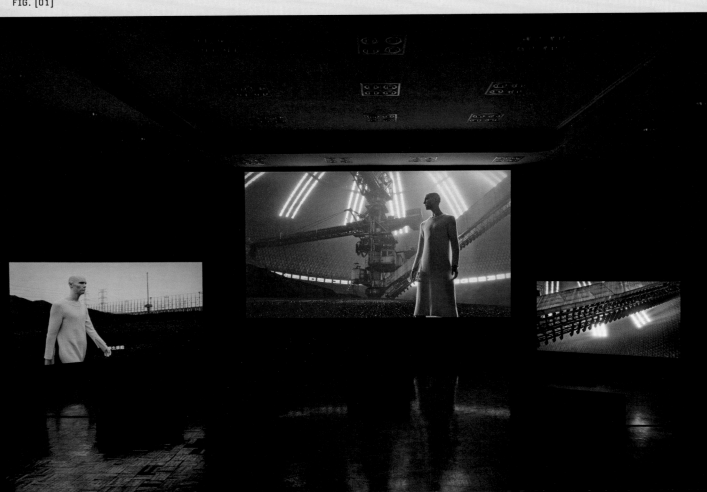

FIG. [01]
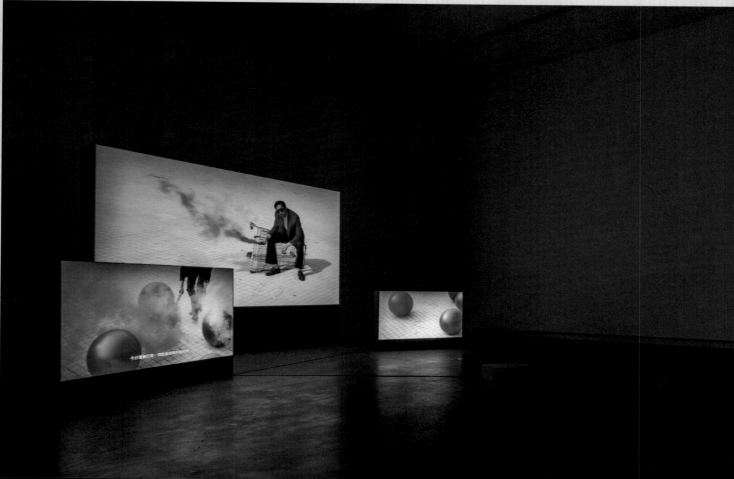

INTRODUCTION

FUTURE SHOCK

En 1970, le futurologue américain Alvin Toffler dévoilait au monde entier son œuvre phare *Future Shock*. Une année plus tard, l'ouvrage, traduit par la maison d'édition Zhiwen Publishing House, faisait son entrée sur le marché taïwanais, permettant aux lecteurs sinophones de découvrir les théories de son auteur. Le concept de ce livre peut être résumé de la façon suivante : « Un futur qui se réalise trop rapidement génère plus d'appréhension qu'un pays étranger. La société du futur sera confrontée à une multitude de choix, de modèles sociaux jetables, de surcharge d'information, de technologies échappant à l'éthique. »

La présente œuvre *Future Shock* trouve son inspiration dans le travail original de Toffler. L'artiste a choisi comme décor la ville du sud de Taïwan, Kaohsiung, pour ses zones industrielles, son architecture moderne, ses usines électriques, ses zones commerciales, ses parcs d'attraction désertés. Construites dans l'élan des politiques économiques des années 1970, ces infrastructures évoquent aujourd'hui un sentiment mêlé d'étrangeté et de nostalgie pour l'âge d'or de la ville. Ce qui semblait futuriste il y a 50 ans nous apparaît aujourd'hui à la fois familier et déroutant. *Future Shock* invite les spectateurs à visiter Kaohsiung d'un point de vue contemporain et à replonger, comme dans un rêve, à une époque où les concepts de « futuriste » et « moderne » étaient nouveaux en Asie.
(Translated by Xavier Mehl)

作品介紹

〈未來的衝擊〉

1970 年美國未來學巨擘托弗勒（Alvin Toffler）的巨著《未來的衝擊》（Future Shock）問世，一年後中譯版由臺灣的志文出版社發行，將其理論介紹到中文世界。其簡介說到：「『太快來臨』的未來，將使個人淪入比異鄉人更惶惑的境遇。未來的社會將充滿選擇過多的『不自由』、一用即棄的氛圍、資訊焦慮、無倫理的科技……。」

〈未來的衝擊〉便是由這本同名原著得來靈感，將其理論抽樣並發展，並於南臺灣的高雄取景拍攝。這座經濟政策規劃下的城市，有著 1970 年代以降所建設的工業設施、現代主義建築、發電廠、工商機構與如今成為廢墟的娛樂設施，這些場景不斷地勾起人們來自那段黃金歲月的陌生回憶。這一來自 50 年前的「來自過去的未來」，如今令人熟悉卻也迷惘。本作將帶領觀眾重訪這段復古的未來，從另類現代的視角出發，以做夢的方式回望所謂「現代」與「未來」這些嶄新觀念在亞洲的降臨與影響。

[01]　*Future Shock,* 2019. 3 videos couleur et sonores. durée : 19'30''.
〈未來的衝擊〉，2019 年。三頻道錄像裝置，19 分 30 秒。

Yu-Chen WANG 王郁媜

Née à Taichung , Yu-Chen Wang s'est installée à Londres au début des années 2000. Au travers d'un mélange de différents médiums comme la peinture, l'écriture, la sculpture, la performance, les images en mouvement, elle créé de nouveaux récits, entre histoire et fiction, archives et interprétations. Les contextes évoqués partent d'une expérience personnelle. Lorsqu'elle se trouve en résidence d'artiste à l'étranger, Yu-Chen Wang mène toujours des enquêtes sur le terrain, effectue des recherches sur le plan local, entreprend des coopérations interdisciplinaires afin d'imaginer, en portant un regard artistique sur la nature et la technologie, l'interaction entre les humains et leur environnement.

Ses oeuvres ont été exposées dans de nombreux lieux, à Taïwan comme à l'étranger dont Drawing Room (Londres, 2021), Musée des Arts Kumu (Tallin, 2020), MoCA (Taipei, 2020), Science Gallery de Dublin (2020), Musée National des Beaux-Arts de Taïwan (2020), iMAL (Bruxelles, 2020) Science Gallery de Londres (2019), Centre des Arts Contemporains (Barcelone, 2019), Triennale de Tbilissi (2018) FACT (Liverpool, 2017) Galerie des Arts Chinois (Manchester, 2016), Musée des Beaux-Arts de Taipei (2016), Musée des Arts de Manchester (2016), Galerie Yang Xiang (Singapour, 2015), Biennale de Taipei (2014), Galerie des arts Hayward (Londres, 2014).

Yu-Chen Wang a également effectué des résidences au Taipei Artist Village (2019), Musée des Arts de Séoul (2017), Musée des Sciences et de l'Industrie (Manchester, 2015). Nomination pour le prix international Collide du CERN (Genève, 2018).

(Translated by Xavier Mehl)

www.yuchenwang.com

臺中出生，自2000年移居倫敦開始創作，結合繪畫、書寫、雕塑、行為、動態影像等複合媒材，開創介於歷史與小說、檔案與詮譯的多層次敘事。這樣的脈絡由個人經驗出發，常以國際藝術進駐為田野調查，展開在地研究、跨領域合作，從藝術的層面思考生態與科技，想像人跟環境的交互關係。

作品曾於國內外機構展出包括客廳繪畫空間（倫敦，2021）、台北當代藝術館（2020）、庫姆美術館（塔林，2020）、國立臺灣美術館（2020）、都柏林科學藝術館（2020）、數位藝術與科技中心（布魯塞爾，2020）、倫敦科學藝術館（2019）、巴塞隆納當代藝術中心（2019）、提比里斯三年展（2018）、藝術與創意技術基金會（利物浦，2017）、華人當代藝術中心（曼徹斯特，2016）、臺北市立美術館（2016）、曼徹斯特藝術館（2016）、楊洋藝廊（新加坡，2015）、台北雙年展（2014）、海沃美術館（倫敦，2014）。曾進駐於台北國際藝術村（2019）、首爾美術館（2017）、科學產業博物館（曼徹斯特，2015）。曾獲歐洲核子研究組織國際對撞大獎榮譽提名（日內瓦，2018）。

www.yuchenwang.com

FIG. [01]

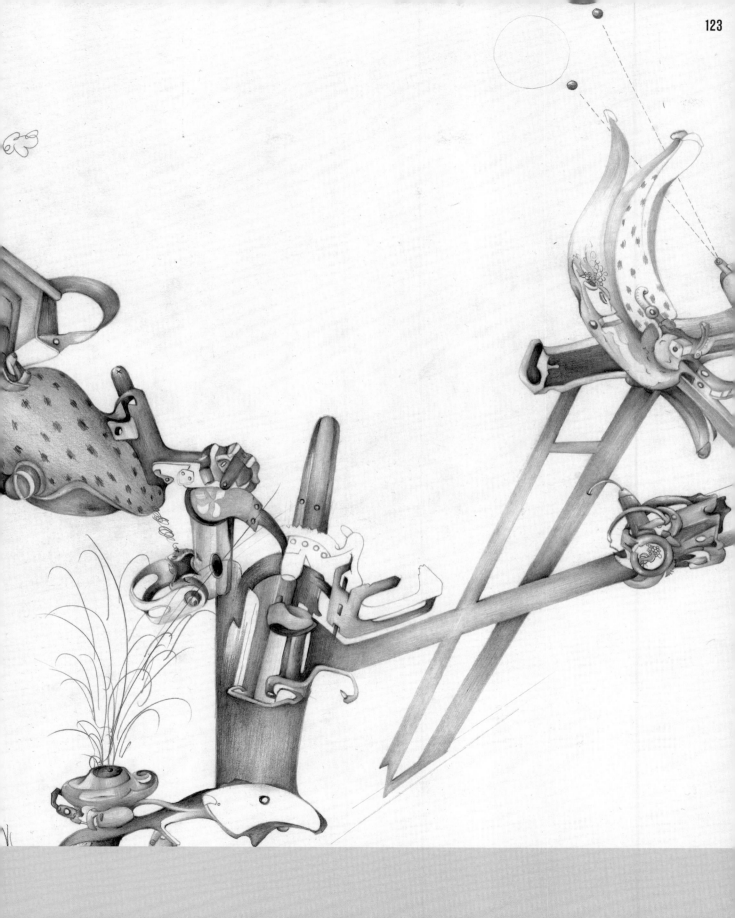

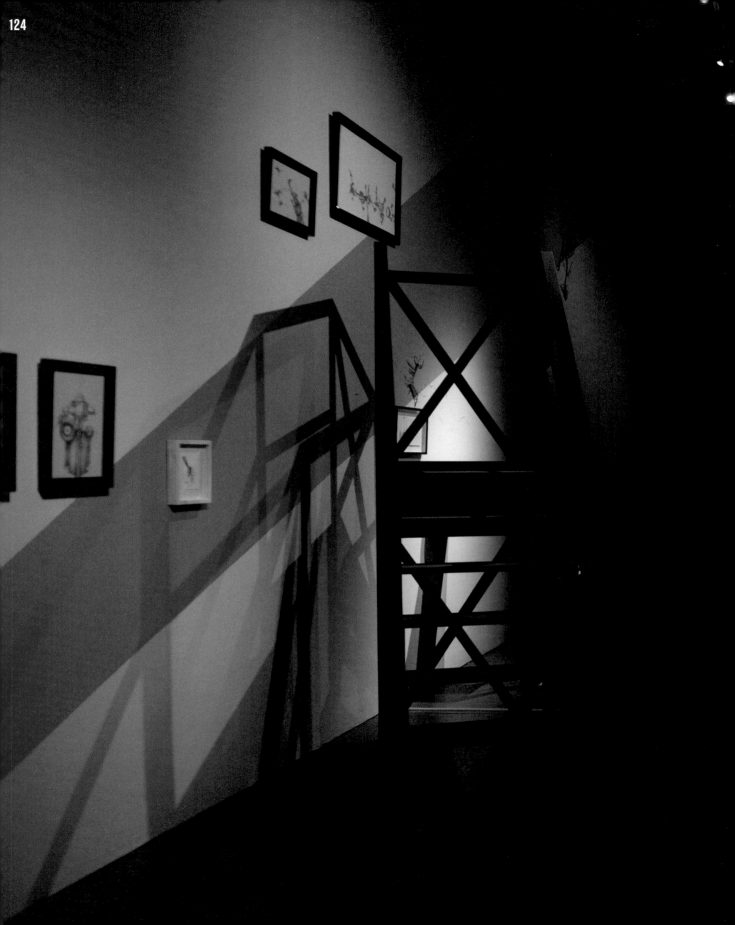

FIG. [03]

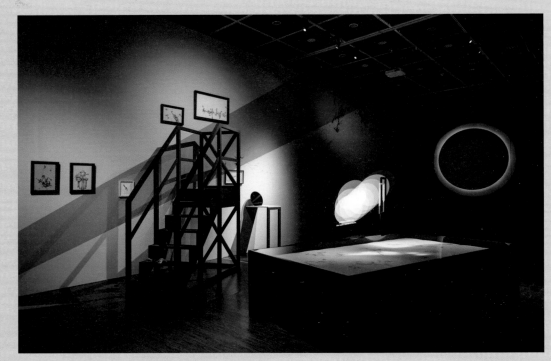

FIG. [02]

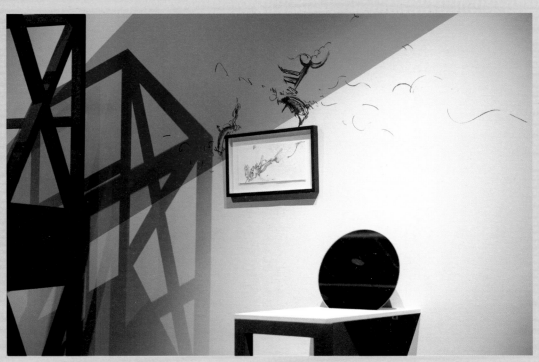

FIG. [03]

FIG. [03]

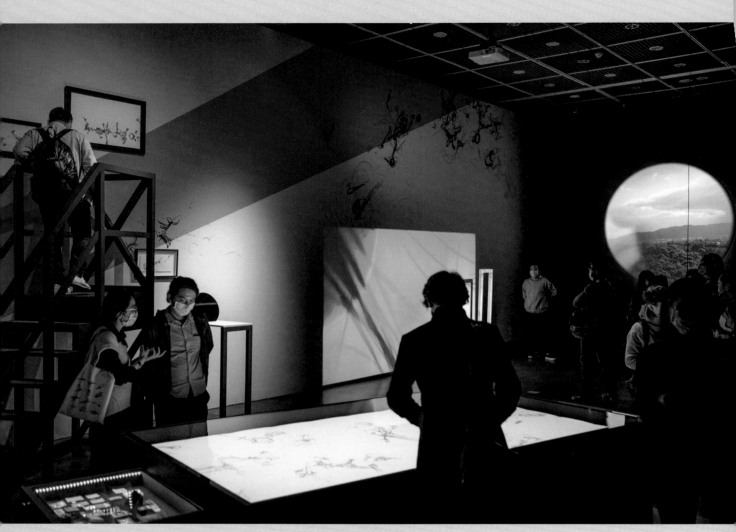

FIG. [02]

FIG. [02]

FIG. [02]

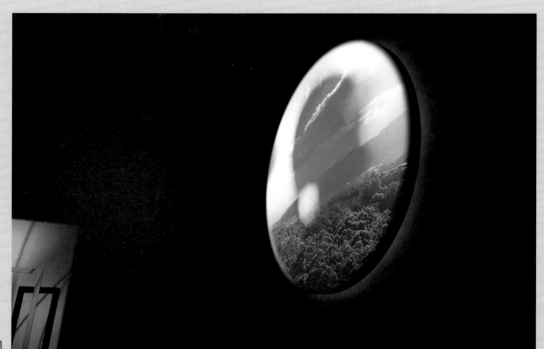

FIG. [03]

FIG. [02]

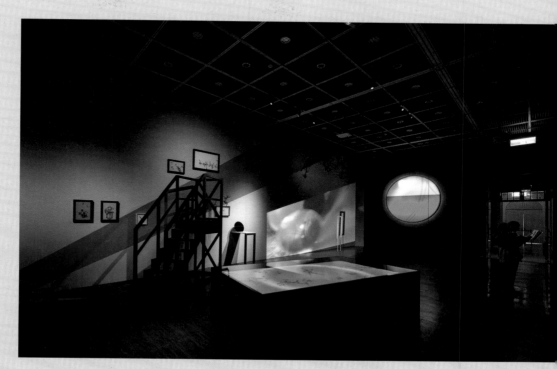

FIG. [02]

FIG. [02]

FIG. [03]

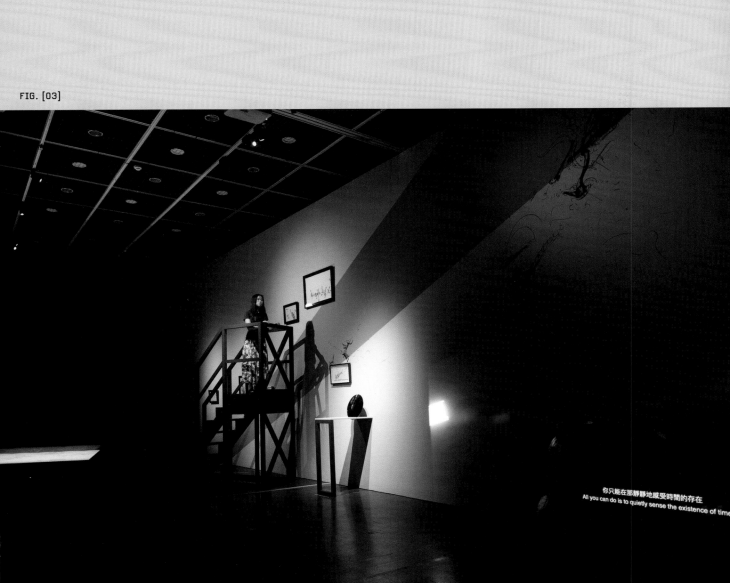

你只能在那靜靜地感受時間的存在
All you can do is to quietly sense the existence of time

INTRODUCTION

IF THERE IS A PLACE I HAVEN'T BEEN TO

Avec *If there is a place I haven't been to*, Yu-Chen Wang s'appuie sur des matériaux qu'elle a collectés au cours des dix dernières années et imagine une installation multimédia immersive.

L'artiste associe des éléments de sa vie personnelle, des lieux et personnes auxquels elle est liée, des morceaux d'informations... composant un récit à la fois fictif et autobiographique.

L'installation assemble des éléments audios, du dessin et des images projetés en des paysages futuristes dans lesquels écosystèmes et technosystèmes sont étroitement liés.

Dans ces paysages, Yu-Chen Wang fait preuve d'une grande maîtrise du dessin, de l'écriture, de la lumière, du son et d'une remarquable sensibilité vis-à-vis de son environnement, puisque ses œuvres s'adaptent toujours au lieu qui les accueille. Au lieu unique en effet, les dessins, les sons retravaillés, les monologues intérieurs, les ombres et lumières se mêlent à des accessoires dramatiques.
À leur propre rythme, les spectateurs sont invités à explorer ces « mondes intérieurs » et à réaliser ainsi leur propre voyage. Les déplacements dans le périmètre de l'œuvre façonnent l'expérience personnelle de chacun, parachevant la réalisation finale de cette installation.

Conception sonore : Capital K
Voix : Yu-chen Wang, Helen Arney, Beth Mullen, Delphine Leroux
Traduction : Xavier Mehl
Remerciements : Cheng Huei-hua, Jeph Lo (TheCube Project Space), Hung Kuang-chi (Département de Géographie de l'Université Nationale de Taïwan)
Cette œuvre a été subventionnée par la RC Arts and Culture Foundation et la Fondation Nationale des Arts et la Culture.
(Translated by Xavier Mehl)

作品介紹

〈未曾來過〉

〈未曾來過〉是件多面向的裝置作品，以藝術家王郁媜個人過去十年間，於各地進駐和田調過程中收集的檔案媒材所構成。隨著聚焦在藝術家以及地方、人、事、物的特定關係，這些文件記錄被重新脈絡化，並結合既虛構又具有自傳風格的敘事。藝術家創造出來的拼湊匯集，從檔案、記憶裡合成想像且重塑了未來的風景，在其中，生態系統（ecosystems）和科技系統（technosystems）密不可分地交織在一起。

為了測繪這些景觀，藝術家利用繪畫、文本、雕塑、燈光、聲響和動態影像來誘發一連串針對展場情境和空間的介入。層疊的視覺和聲音元素散佈在本次南特當代藝術中心的空間內，引領觀眾穿梭往來：天馬行空的繪畫作品、迴盪於耳的呢喃聲音及獨白，空間裡交織錯落著戲劇般的造景和神秘交錯的光影。藝術家邀請觀眾依照自己的步調探索「內在風景」，他們在展場中的移動過程，不僅形塑個人獨有的經驗，也協同完成了整件作品。

聲音設計 / Capitol K

配音 / 王郁媜、 Helen Arney、Beth Mullen、
Delphine Leroux

翻譯 / Xavier Mehl

特別感謝 / 鄭慧華、羅悅全（立方計劃空間），
洪廣冀（台大地理系助理教授）

本作品由 RC 文化藝術基金會、國家文化藝術基金會贊助支持

[01] *If there is a place I haven't been to*, 2020. Crayon sur papier. 150x270cm (détail)

〈未曾來過〉，2020 年。鉛筆、紙，150x270 公分 (局部)。

[02] *If there is a place I haven't been to*, 2020-22. Vidéo, 5 projections, couleur et son, audio, 11 œuvres sur papier, photographies, construction en bois, métal, miroir, LED, lentilles et filtres déclassés du CERN. Dimensions variables. (Installation, assemblage de différents médiums dont la taille et la forme varient en fonction du lieu d'exposition. Photo de l'installation lors de son exposition au Musée des Arts Contemporains de Taipei en 2020. Crédit photo : MoCA Taipei)

〈未曾來過〉，2020-2022 年。複合媒材裝置，尺寸及裝置形式視展出場地而定。圖為作品於 2020 年於台北當代藝術館展出之裝置樣貌。圖片提供：台北當代藝術館。

[03] *If there is a place I haven't been to*, 2020-22. Vidéo, 5 projections, couleur et son, audio, 11 œuvres sur papier, photographies, construction en bois, métal, miroir, LED, lentilles et filtres déclassés du CERN. Dimensions variables. (Crédit photo : Nan Jay Wang)

〈未曾來過〉，2020-2022 年。複合媒材裝置，尺寸及裝置形式視展出場地而定。圖為作品於 2020 年於台北當代藝術館展出之裝置樣貌。圖片攝影：王楠傑。

L'Œil Du Cyclone - Focus Taïwan

Text/ Iris Shu-Ping HUANG
Curator, National Taiwan Museum of Fine Arts
p.16-29
—

Introduction

The "L'œil Du Cyclone" exhibition is co-organized by National Taiwan Museum of Fine Arts (NTMoFA) and Le Lieu Unique in Nantes, France. The important figure making this collaboration possible is Mr. Patrick J. Gyger, former art director of Le Lieu Unique and current general director of Plateforme 10 in Switzerland. Mr. Gyger came to Taiwan in 2018, and visited the 2018 Taiwan Biennial organized by NTMoFA. He was impressed by Taiwanese artists and their creative works, and first though of the idea of cooperating with Taiwan. In 2019, NTMoFA invited Mr. Gyger to visit Taiwan again and participate in the opening ceremony and exchange activities of Asian Art Biennial. That same year, I was also invited to visit Le Lieu Unique to learn more about the venue and discuss cooperation. The two sides began preparation for a co-organized exhibition, jointly planning and curating the exhibition. Originally, the exhibition was to take place in Nantes in 2020, but due to the global outbreak of COVID-19, the exhibition was postponed until this October. Finally, exciting creative works by seven artists from Taiwan can be successfully showcased to audience in Nantes.

Unpredictable Storm

We can never foretell when a storm that is going to impact our wonderful life will come or end, just like the COVID-19 pandemic that has swept across the world since late 2019, catching everyone off guard and drastically affecting the health, lifestyle, and social and interpersonal relationships of every person on Earth, as well as industries, economy and supply chain, and even global politics; art events across the globe have also been impacted, and even until today, we still cannot predict when it will come to an end. At this moment, I want to use the title of this exhibition, which echoes the current situation, to introduce the landscape of contemporary art in Taiwan, an island located at the center of the storm of the East Asian island chain, and give an in-depth introduction to the theme and curatorial concept of the exhibition through the captivating and intriguing works by the seven outstanding participating artists.

The seven artists participating in this exhibition represent the creative generation born in post-war Taiwan, who do not share the baggage of traditional responsibilities and heritages of Chinese culture and art carried by their previous generations in terms of education and ideological development. They grew up in the age of democracy, baptized by liberalism; they attended professional art academies, and have been exposed to international art trends, proactively participating in international art events. Their creative works feature diverse experiments and explorations that are not bounded by any specific formats, and they boldly challenge controversial social issues. Their works are also closely related to own experiences and sharp and detailed observations in their daily lives. Yuan Goang-Ming (b. 1965) and Yao Jui-Chung (b. 1969) are two artists featured in this exhibition, whose fathers both came to Taiwan with the Nationalist government after it suffered defeat in the Chinese Civil War, and shared the same life experience of war and diaspora. They must uphold their political belief against the Communist values and system, yet in terms of cultural emotions, traditional Chinese culture is the spiritual home they longed for. Using Yao Jui-Chung's father Yao Tung-Sheng (b. 1912) as an example, he loved ink painting and calligraphy, and excelled in standard script and painting peony, even earning the moniker "Peony Yao." Yao's father crossed the strait and came to Taiwan, and loved Peking opera and calligraphy, whereas his mother was a native of Taiwan and preferred Taiwanese opera, and their marriage symbolized the contradiction and fusion of Taiwan's conflicting cultural awareness. The veterans and their families that were forced to come to Taiwan after the civil war always thought they would return home one day (such as the slogan "Go and Reclaim the Mainland"); on the other hand, native Taiwanese people born and raised here had strong ties with the local soil and customs. Nonetheless, as time went by, those who were forced to leave their hometowns by the sudden civil war between the Nationalist government and CCP and tumultuous political situation came to realize that Taiwan, where they lived, had become their home; however, the hometowns they longed for lingered in the lyrics of Peking opera and the landscapes depicted in ink paintings. Ink painting thrived and peaked, and the fierce "Debate over the Orthodoxy of National Painting" arose in post-war Taiwan during 1950-1970. These political and cultural significances embodied by ink painting also reflected the large-scale immigration and conflicting and opposing cultural awareness experienced by Taiwan after WWII.

Artist Yao Jui-Chung was born after this era of sadness. Although, under his father's influences, he also loves art, his rebellious nature has driven him onto a path of art drastically different from his father's. The unconventional "landscape paintings" featured in this exhibition amply exhibit his critical attitude towards classical paradigms and Chinese traditions, as well as his new interpretations and style full of personal viewpoints. The *Brain Dead Travelogue* displayed in the exhibition is a style Yao first began to develop in 2007. He replaces hard (technical pen) with soft (writing brush), and depicts a landscape with powerful autobiographical colors through densely layered fine lines. This new style of landscape painting does not embody the longing for home, but is really based on the artist's own experience, emotions, and stories. The artist includes himself in the painting, as well as his family (wife and daughter). "Imitating classical works" is Yao Jui-Chung's deliberate formal rebellion, as he no longer follows traditional paradigms and cultural languages; instead, he adapts the historical heritages of cultural genealogy based on own narratives. A classic theme often depicted in traditional ink wash painting is the magnificent Mainland sceneries, but the landscape depicted in Yao's *Brain Dead Travelogue* has already gone awry, replacing nostalgic sentiments with ten performances created by the artist over two decades to poke fun at Taiwan's unique situation resulted from the Chinese Civil War, including: *Territory Take Over* (1994), *Recover Mainland China - Do Military Service* (1994~1996), *Recover Mainland China - Action* (1997), *The World Is for All* (1997~2000), *Long March* (2002), *Phantom of History* (2007), *March Past* (2007), *Mt. Jade Floating* (2007), *Long Live* (2011), and *Long Long Live* (2013). The physical "presence" deliberately created in artistic scenarios by the artist further highlights the long-term anxiety of "absence (from home)" of the previous generations, who were forced to leave their hometowns unwillingly; and the "reversed" action is the artist's satirical criticism of the reality where the Nationalist government can no longer reverse the political tide and turn the slogan of "Go and Reclaim the Mainland" into reality. This landscape painting full of temporal and personal symbols created by Yao Jui-Chung adopts a subversive viewpoint to reinterpret the meaning of landscape painting, and reverse the imagery of hometown that resembles a ghost imposed on landscape painting by political ideology, allowing landscape painting to reset its course to where the new reality is.

Also concerned with the theme of "dwelling place," artist Yuan Goang-Ming also has a nostalgic father. For a long time, his videos explore the relationship between men and the spaces of their existence, and he utilizes urban spaces to express men's worries and anxiety in the face of life. This exhibition features Yuan Goang-Ming's *Everyday Maneuver* created in 2018. This work directly captures an afternoon in Taipei City. A seemingly ordinary afternoon, yet not a single person can be seen in the city in the video. Adopting a bird's eye view from the top, the camera seems to be carefully scanning the landscape an inch at a time with great precision in search of traces of men; as the sharp sound of air raid siren arises, the quiet and peaceful city in the afternoon seems to be filled with a sense of nervousness and threatened by an enemy coming from unknown directions. The air raid siren in the video marks Taiwan's annual "Wan'an Air Defense Drills," which is an emergency evacuation drill for all citizens in preparation for possible war, terrorist attack or major disaster. Wan'an Air Defense Drills has been implemented since 1978, hoping to raise people's awareness of enemy strikes to achieve the purpose of all-out defense. The ear-piercing siren reminds us that Taiwan is still within the reach of the storm of war, and there is still no way of resolving the Taiwan Strait Crisis resulted from the military hostility between Taiwan and the Mainland. Nonetheless, to the newer generations that have grown accustomed to the peaceful life in post-war Taiwan and enjoyed democracy, having grown up in an age without war and experienced rapid socioeconomic development, this unique half an hour of air defense drills is a spectacle in everyday life.

Everyday Life That Has Become Spectacles

Artist Chang Li-Ren born in 1983 and artist Huang Hai-Hsin born in 1984 grew up in the 1990s when Taiwan enjoyed steady economic growth, and witnessed the milestones in the development of Taiwan's democratic society, such as the first direct presidential election in the late 1990s and party alternation in 2000. Their art is free and wild, and full of personal colors, viewpoints, and interpretations. To them, daily life is the most intimate creative theme, which is always casual, where ridiculous situations come up from time to time. To these artists, all the unimaginable things that happen in life are like theaters under the spectacle of mediatization.

Huang Hai-Hsin's seemingly unadorned, free and light brushstrokes often depict issues in our society with piercing sarcasm. Her paintings depict a wide range of themes, and she specializes in depicting all the interesting things and scenes she observes in life, especially those inadvertent accidents, unexpected disasters of various scales, mind-boggling ridiculous actions, and helplessly awkward

situations. The artist's attention to and depiction of these themes, in addition to coming from own careful observations in life, are also often inspired by news stories and media pictures gathered from the Internet. Her creative style and themes are influenced by the phenomenon of turning life details into spectacles through media in the age of social media, and she lives in such an era where social media thrives—people's way of looking at the world has gradually shifted from seeing with own eyes to seeing the pictures of lives and societies in all parts of the world through the filter of mediatization. Serious political events and social disasters and upheavals are sometimes amplified and exaggerated, or sometimes compressed into insignificance through the lens of mediatization; trivial things in life might become the focus window in the giant social landscape through dissemination on social media. Such daily spectacles are the intriguing and captivating themes in Huang Hai-Hsin's paintings, and at the same time, they are also casual yet serious cautionary tales.

Artist Chang Li-Ren participates in this exhibition with an enormous model installation, *Battle City - Scene*, and two independent videos, *Battle City 1 - The Glory of Taiwan* and *Battle City 2 - Economic Miracle*, as well as another recently completed comic book, *Battle City - Formosa*. Chang's creative works circle on the urban theater he has built, as well as the urban fables he has created for it, which seem like a boy's obsession with model building, yet in reality, it is the artist's attempt to escape from the manipulation of the capitalist society, as he has developed his obsession into a kind of microscopic political view full of his own style. To remain completely independent and create a narrative film without relying on any external interventions such as capitals or exchange of resources, Chang Li-Ren spent years creating a miniature city; every house, block, tree, road, and even the figures, in this city are handmade by the artist. In this city he personally built, Chang Li-Ren filmed the stories and videos of this city. Unlike the division of labor model of commercial animation production, Chang Li-Ren completed all details independently from scenes, figures, dubbing, to filming; and the sceneries and narratives of this city also refer to Taiwan, where the artist lives. Same as Huang Hai-hsin, both artists focus on the most trivial things in daily life, which seems to be reflecting the younger generation's senses of alienation and helplessness when facing serious matters, but their works still show their earnest concerns and care for the entire society or even world situation; despite using the most causal and humorous way, they still resist the sense of helplessness facing harsh reality and explore a way of survival to live with the rest of the world. This perhaps echoes the

meaning of Chang Li-Ren's *Battle City*. This is how they fight in daily life, in order to respond to the ever-changing political tides, sudden economic or military storms, unexpected earthquakes and disasters, spreading fires or floods caused by climate change, or even abruptly broken relationships.

The Beginning and End of Butterfly Effect: Nobodies and Giants

Chang Li-Ren's creative method deliberately boycotts capitalist manufacturing logics and mode of operation, independently creating an ordinary and tiny hero narrative, *Battle City 1 - The Glory of Taiwan* and *Battle City 2 - Economic Miracle*. Compared to Hollywood's commercial epics backed by significant capitals, Chang Li-Ren's animations and hero shaping seem poor, deliberately adopting an anti-capitalist mode of operation to shake free from the control of international right of discourse on Taiwan's identity and recognition. The plots of the animations combine Taiwan's affairs often covered by the media, from as serious as the threat of war, to as insignificant as trivial matters in life. These random and imaginative stories are innocently yet absurdly put together to weave a personal theater with a grand narrative. Chang Li-Ren reflects through the protagonists of the animations the insignificant individuals excluded from the system, as well as the country he lives in and its way of survival.

In contrast to Chang Li-Ren's individuality of deliberate anti-capitalism, low-tech, and manifestation of self-made system, artist Wang Lien-Cheng's *Reading Plan* explores the relationship between individual will and supreme power through the collective sounds of an enormous installation. On one hand, he refers to Taiwan's long-standing duck-stuffing education of memorizing and reciting textbooks and passing down paradigms through students' machine-like synchronized recital of *The Analects*; however, what is the true meaning of learning? Does school's social education bring obedience or independent thinking? On the other hand, another theme explored in *Reading Plan* is the continuation of the artist's past creative context: probing into and analyzing the various influences of technological systems' intervention into human life, including topics of AI, human-machine power, and technology learning. This work sets up the same number of machines as the average number of elementary school students in a class in Taiwan; however, through systematic online operation and control, will men's thinking be then synchronized with the operating system? Through

accumulation, analysis, and computation of data, AI simulates human intelligence to predict men's thinking and actions; in other words, mankind that evolves through technology relies on collection and integration of massive collective data to shape the behaviors and patterns of the majority of people. Maximized intersection forms enormous consumer interests and shapes the greatest system of capital and power, which is the artificial giant manufactured by technological algorithms.

Shelter at the Center of the Storm

In 1970, renowned American futurist Alvin Toffler published *Future Shock*, in which he warned that the future society would experience drastic changes due to changing industries/ lifestyles; temporal trends like environmental changes and information explosion would quickly usher mankind into the future world. The future foretold in the 1970s has now arrived, and we are trying so very hard to adapt to the rapidly ascending currents and turbulent social milieu in this storm of future, just like the fluctuating global landscapes and various great challenges to the system of life and values we are now experiencing after the impact of COVID-19. This exhibition features two artists born in the 1970s, Su Hui-Yu and Yu-Chen Wang, who respectively exhibit *Future Shock* and *If There is a Place I Haven't Been To*, interpreting the future they envision through different ways. For *Future Shock*, Su Hui-Yu opted to revisit Taiwan in the 1970s, and filmed in Kaohsiung in southern Taiwan. His intention is to also respond to how we constructed our imagination for future cities in the 1970s: Kaohsiung was the first city in Taiwan to implement rezoning, and actively drew new urban development visions in the 1970s and 1980s. Kaohsiung has industrial facilities built since as early as the 1970s, modernist architecture, power plant, industrial and commercial institutions, and entertainment facilities that are now ruins, and it is within these ruins once carrying the dreams of future that Su Hui-Yu filmed *Future Shock*. This proves that the storm of future has over and over again challenged the habitats constructed by men, and people have constantly launched reconstruction from destruction. In the 1970s, Taiwan faced diplomatic predicaments; after weathering through the oil crisis, Taiwan's economy began to transition and welcomed the second wave of modernization; the democratic movement was budding, U.S. passed the Taiwan Relations Act, and publications on Western thoughts began to appear, this is why the artists found this book in the old cabinet at his farmer grandfather's home, which has inspired his work. To Su, it seems that we can always explore future within the past, just like how he always adopts the creative method of "re-shooting" in aim to rediscover

things that have been left out by history textbooks. Video creation is a medium, as well as a path.

The future of mankind is inevitably woven by the influences of globalization and technology, and the cultural landscape we face will be more complicated and diverse. Future spacetime will be mixed with past memories and present imaginations; various cultures and languages coexist and interweave, and different avatars freely flow and switch on digital platforms. Distance between here and there will no longer be far, but we may also never get there. Will our future be further fragmented into pieces, or turn into giant cohorts of ring-shaped lights? The answer remains unknown and awaits our exploration.

Born and raised in Taiwan, artist Yu-cheng Wang studied abroad in U.K., and is now living and working there. She participates in this exhibition with work *If There Is a Place I Haven't Been To*, and has remade the installation for the exhibition space. The artist takes advantage of the spatial dimensions of her works full of poetic variations, and uses the work like a prism that reflects the environmental changes as a way of responding to the environment and space people are in. The spatial deployment of the artist in this exhibition venue resembles many crystals floating in mid-air; through interwoven lights, images, objects, drawings, sounds, she carries out multidimensional refraction, surveying, and conversion. The creative practice of the artist is an in-depth exploration of the complicated network woven by human identities. Modern men are compound biological/social/ technical organisms, which are full of autocovariance and challenge the grey areas on borders. In this work, the artist combines own autobiographical narrative with documents and materials from past residencies and field studies, and text written by herself, to present a constantly flowing mental state within interweaving real and fictional linguistic contexts and spaces. This spirit that weaves through different contexts and spaces is the artist's very own portrayal, and the space full of open imaginations and multiple interpretations also offers every member of the audience a possible path to explore the unreached destination. If there were a place we haven't been to, where would it be? If you had to describe this unreached destination, then, perhaps as we try to imagine and try to understand and discourse, we have already built a path leading to this destination. Through this exhibition, I try to provide audience some paths of imagination and understanding that lead to Taiwan, an island that has yet to be properly named; I also hope that, one day, you will truly be travelling on the road that leads to her.

Artists' biographies

YAO Jui-Chung (1969-)
—

Born in 1969 in Taipei, Taiwan. Now lives and works in Taipei. Graduated from The Taipei National University of the Arts with a degree in Art Theory. His works has been widely exhibited in numerous international exhibitions. In 1997, he represented Taiwan at the Venice Biennale. After that, he took part in the International Triennale of Contemporary Art Yokohama(2005), APT6(2009), Shanghai Biennale(2012), Beijing Photo Biennale(2013), Shenzhen Sculpture Biennale, Venice Architecture Biennale, Media City Seoul Biennale, Asia Triennial Manchester(2014), Asia Biennale(2015), Sydney Biennale(2016), Shanghai Biennale(2018), 14th Curitiba International Biennial of Contemporary Art(2019), XIII Krasnoyarsk Museum Biennale(2019), Taipei biennial(2020) and Jakarta Biennale(2021). Yao is the winner of The Multitude Art Prize(Hong Kong) in 2013 and 2014 Asia pacific Art Prize(Singapore). 2018 is the winner of Taishin Arts Award (Taiwan).

YAO is mostly renowned for his striking and vibrant landscapes created with ink, pen, and gold leaf on paper, he combines elements of the Chinese landscape painting tradition, Shan Shui, with a modern and fresh energy, often inserting witty daily details. He appropriates masterpieces from Chinese art history and recreates them in his own way, transforming them into his personal history or real stories in an attempt to turn grand narratives into the trivial affairs of his individual life. Yao intends to usurp so called orthodoxy with his recreated landscapes. Yao is also specializes in photography and installation, performance and video Art. The themes of his works are varied, but most importantly they all examine the absurdity of the human condition as well as of the Taiwan identity.

YUAN Goang-Ming (1965-)
—

Born in 1965 in Taipei, Taiwan. Lives and works in Taipei (Taiwan). YUAN graduated from the National Institute of the Arts, Taipei (now recognized as 'Taipei National University of the Arts'), he then studied in Germany, at the Karlsruhe Design Academy from 1993 to 1997, obtaining his diploma in Media Arts. He currently teaches at the Department of New Media at the National Taipei National University of the Arts.

YUAN Goang-Ming began his artist career since 1984 as a pioneer video artist in Taiwan. Combining symbolic metaphors with technological media, he creates digital visual illusions that convey mental and psychological perceptions that question the condition of life in a society of images. His refined aesthetics are in keeping with the poetic and philosophical dimension of his approach. Yuan Goang-Ming has regularly participated in major international exhibitions, including Aichi Triennial (2019), Bangkok Biennale (2018), Lyon Biennale (2015), Fukuoka Triennial (2014), the Asia-Pacific Triennial of Contemporary Art in Australia (2012), the Singapore Biennale (2008), the Liverpool Biennale (2004), Auckland Triennial (2004), the 50th Venice Biennale - Taiwan Pavilion (2003), the Seoul Biennale (2002) and the exhibition 01.01: Art in the Technological Age, presented at the San Francisco Museum of Modern Art (2001) and at the Taipei Biennale (2002, 1998, and 1996).

CHANG Li-Ren (1983-)
p.68-69
—

Born in 1983 in Taichung, Taiwan. Currently lives and works in Tainan, Taiwan. He was graduated from the Graduate Institute of Plastic Arts at Tainan National University of the Arts. CHANG's body of work mainly consists of video installations, conceptual art and animations created from his story-telling techniques, featuring a virtual world that exists somewhere between imagination and reality.

He has won the 2009 Kaohsiung Award, the 7th Taoyuan Contemporary Arts Award (2009), the 2009 Taipei Award, and was nominated by the 8th Taishin Arts Award in 2010 and has participated in many important exhibitions and festivals, including: "Future Media Arts Festival", Taiwan Contemporary Culture Lab, Taipei (2021); "Double Echoing", 13th Gwangju Biennale Taiwan C-Lab Pavilion, Asia Culture Center, Gwangju (2021); "City Flip-Flop", Taiwan Contemporary Culture Lab, Taipei (2019); "Once Upon A Time — Unfinished Progressive Past", Museum of Contemporary Art, Taipei (2019); "Wild Rhizome: 2018 Taiwan Biennial", National Taiwan Museum of Fine Arts, Taichung (2018); "Asia Anarchy Alliance", Tokyo Wonder Site (2014); "Remaster vs Appropriating the Classics", am Space, Hong Kong (2014); "Schizophrenia Taiwan 2.0", Transmediale, Berlin (2013) / Cyberfest, St. Peterburg (2013) / Arts Electronica, Linz (2013).

HUANG Hai-Hsin (1984-)
p.84-85
—

Born in 1984 in Taipei, Taiwan. Live and works in Brooklyn and Taipei. Graduated from National Taipei University of Education in 2007 and she received an MFA from The School of Visual Arts in New York in 2009. Her work was presented in numerous group shows, such as at the Taipei Fine Arts Museum (Taipei, Taiwan), Mori Art Museum (Tokyo, Japan), the Seoul Museum (Seoul, South Korea), the Herzliya Museum of Contemporary Art (Herzliya, Israel), the Kuandu Museum of Fine Arts (Taipei, Taiwan), the Herbert F. Johnson Museum of Art (Ithaca, USA).

Huang Hai-Hsin's works explore images indicative of contemporary life, particularly banal everyday life scenes that reveal an ambiguous atmosphere between humor and horror. She takes inspiration from ordinary family photos, tourists at attractions sites, people-watching at museums and the routine disaster drills. In her work, most aspects of life have the potential to be ridiculous, absurd, awkward and meaningless all at once. Her work is irony, sarcasm, and wit mix with an attention to detail that allows Huang's aesthetic to transform the humble into something extraordinary, the trivial into something funny, and the embarrassing into a thing of wonder. This process invites each viewer to cast doubt on authority and the standardization of taste.

WANG Lien-Cheng (1985-)
p.98-99
—

Born in 1985 in Taipei, Taiwan. Earned a degree from the Graduate Institute of Art and Technology of Taipei National University of the Arts in 2011. In 2009 and 2013, he won Interactive Installation and Digital Art Performance awards at Digital Art Festival Taipei, respectively. Also in 2013, he was invited to perform at the Ars Electronica Center in Linz, Austria. Then, in 2018, he received the Taipei Art Award for his *Reading Plan* installation.

Wang Lien-Cheng is a new media artist, open source education collaborator and audiovisual performer, residing in Taipei, Taiwan. His works include interactive installations and audiovisual performances and often incorporate digital media to encourage specific sensations and perceptions. The artist regards current society, which has been co-constructed with technology, as chaotic and attempts to capture the relationships between will and power. For example, technology and machines were originally designed for human use. However, tech giants are profiting from algorithms and the collection of big data and highly differentiated messages and content are being posted on social media platforms, influencing users' psychological state, behaviors, and decision-making. His works have been exhibited and performed at Ars Electronica (Austria), New Technological Art Award (Belgium), Les Journées GRAME (France), MADATAC (Spain), Digital Art Festival Taipei (Taiwan), etc.

SU Hui-Yu (1976-)
p.108-109
—

Born in 1976 in Taipei Taiwan, SU obtained an MFA from Taipei National University of the Arts in 2003, and ever since then he became active in the contemporary art scene and the film society. His "Re-shooting" series centers around Taiwanese and East Asian history, memory, re-imagination and transgression. His recent projects engage collective memories and ideologies while exploring the mechanism of oppression and liberation tied to Taiwan cultural values.

SU's works have been exhibited at renowned festivals, exhibitions and art institutes, including the International Film Festival Rotterdam, the Videonale (Germany), PERFORMA (New York, USA), Wuzhen Contemporary Art Exhibition (China), Shenzhen & Hong Kong Bi-City Biennale of Urbanism/Architecture(China), Curitiba International Biennial of Contemporary Art (Brazil), MOCA Taipei, Taipei Fine Arts Museum, Kaohsiung Museum of Fine Arts (Taiwan) , San Jose Museum of Art (California, USA), Casino Luxembourg, Bangkok Arts and Culture Center (Tailand) , Power Station of Art (Shanghai, China). In 2017, International Film Festival Rotterdam dedicated a retrospective to SU's video works, while his video work *Super Taboo* had its world premiere in the Tiger Awards Competition for Short Films. Su returned the competition twice after that in 2019 and 2021. In 2019, Su won the 17th Taishin Arts Award- Visual Art Award. The same year, his production *Future Shock* was awarded the Kaohsiung Short Award in Taiwan and exhibited in Art WuZhen in China.

Yu-Chen WANG (1978-)
p.120-121
—

Yu-Chen Wang is a Taiwanese-British artist who lives and
works in London. Her work asks fundamental questions about
human identity at a key point in history, where eco-systems
and techno-systems have become inextricably intertwined.
At the same time, her Taiwanese origins, combined with a
UK-based career, have created a vision that is personal
and autobiographical. She has exhibited internationally,
including at Drawing Room (London, 2021); MoCA Taipei (2020),
Kumu Art Museum, Tallinn (2020), National Taiwan Museum of
Fine Arts (Taichung, 2020), Science Gallery Dublin (2020),
iMAL (Brussels, 2020), Science Gallery London (2019), CCCB
(Barcelona, 2019), Tbilisi Triennial (2018), FACT (Liverpool,
2017), Centre for Chinese Contemporary Art (Manchester,
2016), Taipei Fine Arts Museum (2016), Manchester Art Gallery
(2016), Yeo Workshop (Singapore, 2015), Taipei Biennial
(2014) and Hayward Gallery (London, 2014). She was artist-in-
residence at Taipei Artist Village (2019), Seoul Museum of Art
(2017), Science and Industry Museum (Manchester, 2015) and
recently received the Honorary Mention Collide International
Award, CERN (Geneva, 2018).
www.yuchenwang.com

L'ŒIL DU CYCLONE

Catalogue publié par le Musée National des Beaux-Arts de Taïwan à l'occasion de l'exposition *L'œil du cyclone* présentée au Lieu Unique, centre de cultures contemporaines de Nantes, du 7 octobre 2022 au 8 janvier 2023.

Cette exposition, dont le commissariat est assuré par Iris Shu-Ping Huang, Patrick J. Gyger et Eli Commins, a été organisée par le Musée National des Beaux-Arts de Taïwan, avec le soutien du Ministère de la Culture de Taïwan.

RÉALISATION DU CATALOGUE

Directeur de la publication / Liao Jen-I, Eli Commins
Auteurs des essais / Iris Shu-Ping Huang, Patrick J. Gyger, Eli Commins
Secrétaires de rédaction / Fleur Richard, Patricia Buck, Odile Lai, Iris Shu-Ping Huang
Traduction en français / Pierre Charau, Xavier Mehl, Odile Lai
Traduction en anglais / Stephen Ma
Conception graphique / Idealform
Photogravure et impression / Qiwei Color Arts Co.
Organisme de publication / Lieu Unique et Musée National des Beaux-Arts de Taïwan
Date de publication / septembre 2022
Prix de vente / 20€

ISBN / 978-2-918699-05-7
EAN / 9782918699057

ORGANISATION DE L'EXPOSITION

Musée National des Beaux-Arts de Taïwan
Liao Jen-I, directeur
Wang Jia-Cheng, directeur adjoint
Kang Bo-Qin, secrétaire général
Iris Shu-Ping Huang, commissaire
Ho Thung-Yo, coordination et logistique

Le Lieu Unique
Eli Commins, directeur
Yves Jourdan, directeur adjoint
Fleur Richard, secrétaire générale
Patricia Buck, responsable arts visuels
Adrian Riffo, régisseur exposition et vidéo

Remerciements

Nous tenons à remercier les artistes, les auteurs, les institutions et collectionneurs privés qui ont prêté des œuvres exposées, ainsi que tous ceux qui ont contribué aux images et textes nécessaires à la publication du catalogue.

L'exposition n'aurait pu avoir lieu sans le soutien de Patrick J. Gyger, Eslite Gallery, Double Square, Art Bank (Taiwan) et l'aide du Centre culturel de Taïwan à Paris.

Patrick Gyger remercie chaleureusement Liao Jen-I, Eli Commins et l'équipe du LU, Iris Shu-Ping Huang, Lien Li-li, Tsai Ya-Wen, Cyril Jollard, Nicolas Rosette, Anaïs Rolez.

Eli Commins exprime toute sa gratitude à Hu Ching-Fang du Centre Culturel Taïwanais à Paris, et remercie tout.e.s celles et ceux qui ont participé à l'organisation de cette exposition.

Iris Shu-Ping Huang exprime toute sa gratitude à Patrick J. Gyger, Eli Commins, LU team, Lien Li-li, Cecile Huang et Chien-lin Tseng.

暴風之眼

此專輯為國立臺灣美術館 2022 年 10 月 7 日至 2023 年 1 月 8 日於法國南特當代藝術中心「獨特之所」(Le Lieu Unique) 所展出〈暴風之眼〉展覽畫冊。

〈暴風之眼〉由國立臺灣美術館組織規劃，與南特當代藝術中心總監 Eli Commins 及策展人 Patrick J. Gyger 和黃舒屏共同合作策展。本展覽特別感謝中華民國文化部、駐法國臺灣文化中心、財團法人台灣美術基金會藝術銀行以及各展覽作品借展單位之全力支持，其中策展團隊特別感謝合力促成本展的每一個人：駐法國臺灣文化中心參與推動的胡晴舫主任、連俐俐前主任、黃意芝、曾建霖以及 Tsai Ya-Wen、Cyril Jollard, Nicolas Rosette, Anaïs Rolez 等。

專輯製作

專文作者 / Patrick J. Gyger, Eli Commins、黃舒屏
譯者（法文翻譯）/ 夏侯巖、魏仕傑、賴怡妝
譯者（英文翻譯）/ 馬思揚
編輯校對 / Fleur Richard, Patricia Buck, 賴怡妝、黃舒屏
專輯設計 / 理式意象設計
專輯印製 / 崎威彩藝有限公司
出版單位 / 國立臺灣美術館，南特當代藝術中心 (Le Lieu Unique)
發行人 / 廖仁義、Eli Commins
出版日期 / 2022.9
定價 / 20€

ISBN / 978-2-918699-05-7
EAN / 9782918699057

展覽團隊

國立臺灣美術館
館長 / 廖仁義
副館長 / 汪佳政
主秘 / 亢寶琴
展覽策畫 / 黃舒屏
展覽執行 / 何宗游

南特當代藝術中心 Le Lieu Unique
館長 / Eli Commins, director
副館長 / Yves Jourdan, Deputy director

秘書長 / Fleur Richard, general secretary
視覺藝術展務統籌 / Patricia Buck, visual art project manager
展場規劃及布展技術總監 / Adrian Riffo, stage manager

L'ŒIL DU CYCLONE

First published by National Taiwan Museum of Fine Arts and Le Lieu Unique on the occasion of the exhibition L'œil du cyclone, at le lieu unique, Centre for contemporary culture in Nantes.
7 October, 2022-8 January, 2023

This Exhibition is produced by National Taiwan Museum of Fine Arts and co-curated by Iris Shu-Ping Huang, Patrick J. Gyger, and Eli Commins from le lieu unique, Centre for contemporary culture in Nantes.

EDITORS

Catalogue essays / Iris Shu-Ping Huang, Patrick J. Gyger, Eli Commins
Copy-editing & proofreading / Fleur Richard, Patricia Buck,
 Odile Lai, Iris Shu-Ping Huang
Catalogue design & layout / Idealform
French Translation / Pierre Charau, Xavier Mehl, Odile Lai
English Translation / Stephen Ma
Printing & Lithography / Qiwei Color Arts Co.
Publisher / National Taiwan Museum of Fine Arts and Le Lieu Unique
Publishing date / September 2022
Price : 20€

ISBN : 978-2-918699-05-7
EAN : 9782918699057

EXHIBITION ORGANIZATION AND TEAM

National Taiwan Museum of Fine Arts
Liao Jen-I, director
Wang Jia-Cheng, deputy director
Kang Bo-Qin, chief secretary
Iris Shu-Ping Huang, curator
Ho Thung-Yo, shipping arrangement and exhibition coordination

Le Lieu Unique
Eli Commins, director
Yves Jourdan, Deputy director
—
Fleur Richard, general secretary
Patricia Buck, visual art project manager
Adrian Riffo, stage manager

Acknowledgements

We would like to extend our thanks to the artists, the authors and the many individuals and institutions who have contributed their collection to this exhibition and the images and texts to this catalogue. Without their support, this exhibition and catalogue wouldn't have been possible.

Patrick J. Gyger thanks warmly Liao Jen-I, Eli Commins and the LU team, Iris Shu-Ping Huang, Lien Li-li, Tsai Ya-Wen, Cyril Jollard, Nicolas Rosette, Anaïs Rolez

Eli Commins thanks gratefully à Hu Ching-Fang from CCTP, and would like to extend his thanks to all people who have contributed to the organization of the exhibition

NTMoFA specially would like to thank Mr. Patrick J. Gyger to give his consistent support to develop this exhibition and make it happen in Nantes.

With special thanks to:
Ministry of Culture, R.O.C.(Taiwan), Centre Culturel de Taiwan a Paris, Lien Li-li, Cecile Huang, Chien-lin Tseng, Eslite Gallery, Double Square and Art Bank (Taiwan).

Le Lieu unique,
2 Quai Ferdinand Favre
44 000 Nantes - France
www.lelieuunique.com